브랜드
브랜딩
브랜디드

임태수 지음

일러두기

- 인명과 지명을 비롯한 고유명사의 외국어 표기는 국립국어원
 외래어표기법에 따랐으며 관례로 굳어진 것은 예외로 두었다.
- 원어는 처음 나올 때만 병기하되 필요에 따라 예외를 두었다.
- 단행본은 『 』, 기사문 및 단편은 「 」, 잡지와 신문은 《 》,
 예술 작품이나 강연, 노래, 공연, 전시회명은 〈 〉로 엮었다.
- 인명이 브랜드명으로 사용되는 경우를 제외한 모든 브랜드 명칭은
 붙여쓰기했으며, 일부 브랜드는 고유 표기를 따랐다.

브랜드 브랜딩 브랜디드

2020년 6월 24일 초판 발행 · 2023년 8월 31일 6쇄 발행 · **지은이** 임태수 · **펴낸이** 안미르, 안마노
기획·진행·아트디렉션 문지숙 · **편집** 오혜진, 이영주 · **디자인** 옥이랑 · **영업** 이선화
커뮤니케이션 김세영 · **제작** 세걸음 · **글꼴** SM3신신명조, Adobe Garamond Pro, Sabon MT

안그라픽스
주소 10881 경기도 파주시 회동길 125-15 · **전화** 031.955.7755 · **팩스** 031.955.7744
이메일 agbook@ag.co.kr · **웹사이트** www.agbook.co.kr · **등록번호** 제2-236(1975.7.7)

ISBN 978.89.7059.124.7 (03600)

브랜드
브랜딩
브랜디드

임태수 지음

안그라픽스

시작하며
브랜드를 대하는 나만의 방식

저는 브랜드를 기획하는 일을 합니다. 조금 더 구체적으로 이야기하자면 클라이언트의 브랜드가 매력적인 브랜드로 나아갈 수 있도록 브랜딩 방향성을 제시하는 일이라고 할 수 있습니다. 브랜드의 콘셉트나 포지셔닝을 수립하고, 명칭이나 슬로건을 만들며, 디자인의 방향을 제안하기도 합니다. 그러다 보니 눈을 뜨고 맞는 하루의 시작부터 다시 잠드는 순간까지 대부분의 시간 동안 좋은 브랜드에 대해 생각합니다.

 프로젝트 진행 시기에는 '어떻게 하면 클라이언트의 브랜드가 체계적이고 일관된 브랜드 시스템을 구축할 수 있을까?' 하는 부류의 생각이 머릿속을 가득 채웁니다. 그리고 제가 속한 조직이 더 좋은 모습을 갖추기 위해서는 어떻게 해야 하는지, 어떤 지향점을 바탕으로 구성원들과의 시너지를 만들어낼지 등이 그 뒤를 잇습니다. 마지막으로는 일상에서 다양

한 제품과 서비스의 브랜드를 경험하며, 브랜드를 바라보는 저만의 기준을 만들어가고 있습니다.

결국 제가 하는 모든 생각의 근간에는 '좋은 브랜드는 무엇인가?'라는 물음이 자리하고 있습니다. 물론 '좋다'의 기준은 저마다 다르겠습니다만, 그럼에도 좋은 것들을 관통하는 몇 가지 공통점이 있다고 생각합니다. 예를 들면 브랜드에 대한 소신과 자부심이 있다거나, 제품과 서비스의 기본에 충실하다거나, 브랜드가 지닌 생각이나 소비자와의 약속을 다양한 접점에서 일관되게 실현한다는 점 말입니다. 그렇게 생각해보면 브랜딩이라는 행위는 단순히 상품을 식별하거나 이미지 개선과 매출 증대에 기여하는 차원을 넘어, 우리 사회와 사람들에게 어떤 식으로든 긍정적인 영향을 미칠 수 있습니다. 브랜드 기획자로서 저는 그렇게 믿습니다.

좋은 사람도 마찬가지입니다. 본인만의 가치관이 뚜렷하고 그 생각을 항상 지닌 채 살아가는 사람은 왠지 모르게 매력적으로 느껴집니다. 그런 사람이 주변에 긍정적인 영향을 미치는 것은 일상에서 어렵지 않게 찾아볼 수 있습니다. 이처럼 브랜드와 사람은 닮아 있어 어느 순간에는 자연스럽게 저 자신의 생각도 '한 사람의 좋은 브랜드로서 브랜드적인 삶을 살고 싶다.'라는 방향으로 귀결됩니다. 좋은 브랜드의 구성 요소와 좋은 사람의 덕목에는 별반 차이가 없음을 깨닫습니다. '어떤 브랜드를 만들 것인가?'에서 '나는 어떤 브랜드인가?'로 생각의 폭이 넓어진 셈입니다.

지난 책 『브랜드적인 삶』에서는 자신만의 기준으로 좋은 브랜드를 가꿔가는 사람들을 만나 함께 나눈 이야기를 담았습니다. 지면으로 옮기는 과정에서 그들이 지닌 업에 대한 소신

과 열정을 '브랜드적인 삶'이라고 칭하기도 했습니다. 시간이 흘러 이제는 여기저기에서 심심찮게 이 표현을 찾아볼 수 있습니다. 일상에서 브랜드적인 사고와 자세를 지향하는 사람이 많아진 것은, 브랜드를 기획하는 일이 직업인 제 입장에서는 물론 반가운 변화입니다. 브랜드적인 삶이란 무엇인지 다시 한번 되새겨 봅니다. 아마도 자신이 옳다고 생각하는 것에 가치를 두고, 현실과 적당히 타협하는 대신 매 순간 그것을 꾸준하고 일관되게 실행에 옮기는 삶이 아닐까 싶습니다. 그렇게 생각하면 저는 게으른 천성을 극복하지 않는 한 아직 한참 멀었구나 싶기도 합니다.

　　브랜드는 기업의 구성원이 제품이나 서비스를 통해 지향하는 가치인 동시에 사람들에게 전하는 약속입니다. 브랜딩은 브랜드의 생각과 약속을 꾸준하게 실체화해나가는 과정이겠

지요. 이제 브랜드는 단순히 이미지 개선을 위한 도구, 타인에게 나를 표현하는 수단을 넘어 '어떻게 살아갈 것인가?'에 대한 일상에서의 태도와 관점을 이야기합니다. 브랜드가 추구하는 라이프스타일은 브랜드에 애착을 지닌 사람들의 가치관 형성에 영향을 미치기도 합니다. 사람들은 좋은 브랜드를 발견하고 관계를 형성하는 과정에서 비로소 스스로를 하나의 브랜드로 여기며 일상을 정성스레 대하는 브랜드적인 삶을 실현하게 됩니다. 『브랜드 브랜딩 브랜디드』에서는 다양한 브랜드를 만들고 실체화하는 과정에서 얻은 나름의 생각과 함께 제 일상에 긍정적인 영향을 미친 브랜드에 대한 전반적인 이야기를 글로 옮겨 보았습니다.

종종 주변 지인들은 제게 바쁜 와중에도 왜 글을 쓰는지 묻습니다. 그때마다 저는 그냥 즐겁다고 말합니다. 그러고는

저 자신에게도 물어봅니다. 썩 좋지 못한 글솜씨로는 쉽지 않은 일을 왜 자꾸 반복하는지 말이죠. 브랜드에 대한 사람들의 관심이 높아지면서 현업에 브랜딩을 적용하고 싶어 하거나 브랜드와 관련된 일을 하고 싶어 하는 사람이 늘었음을 실감합니다. 그런 분들에게 이 책이 조금이나마 도움을 준다면 물론 좋겠지만, 그것이 제가 글을 쓰는 원초적인 이유라고 할 수는 없습니다. 어떤 자리에서든 지면을 빌려 사람들에게 제 생각을 이야기하는 것은 늘 어렵고 쑥스러운 일입니다. 그럼에도 글을 쓰는 나름의 이유는 단지 스스로 원하기 때문입니다. 길고 고단한 과정 끝에 얻게 되는 한 권의 성취는 어떤 행위보다 저 자신이 깨어 있음을 분명히 느끼게 해줍니다. 어느덧 세 번째 책을 내게 되었습니다. 개인적으로는 내용의 좋고 나쁨을 떠나 지나온 시간을 정리한다는 생각에 뿌듯하기도 합니다.

글을 쓰는 지금은 제가 가장 좋아하는 시간입니다. 완전한 고립의 시공간 안에 자발적으로 몸을 두고 있습니다. 아무도 없고 아무것도 없습니다. 움직이는 것은 흰 화면에 깜빡이는 커서뿐입니다. 바쁘다는 핑계로 머릿속에 어지럽게 방치해둔 생각들을 모아봅니다. 필요한 생각들을 차곡차곡 쌓아갑니다. 그렇지 않은 것은 머릿속 서랍의 맨 아래 칸에 넣어둡니다. 그렇게 얼마간 조용히 지내다 보면 금세 마음이 편안해집니다. 흩어진 퍼즐 조각을 하나둘 맞춰나가는 듯한 기분이 들어 무척 설렙니다. 이번에는 또 어떤 생각들이 어떤 모습으로 세상에 나올지 벌써부터 기대됩니다.

　　첫 책『날마다, 브랜드』가 세상에 나온 지도 어느덧 시간이 꽤 흘렀습니다. 출간 당시 어렴풋했던 좋은 브랜드에 대한 기준은 시간이 지날수록 명확해졌습니다. 브랜딩을 일로 하면

할수록 표면적인 브랜드보다 조직 내부의 구성원들과 공감대를 형성하고 지향점을 공유하는 것이 훨씬 더 중요하다는 생각을 다시금 해봅니다.

어니스트 헤밍웨이Ernest Hemingway가 말한 것처럼 세상에 나온 책 한 권은 누군가에게 또 다른 무언가를 이루기 위한 새로운 시작이 될지도 모릅니다. 이전과 마찬가지로 이번에도 브랜드 기획자의 경험과 생각이 담긴 또 한 권의 포트폴리오를 통해 '좋은 브랜드란 무엇인지' '좋은 브랜드를 만들기 위해 어떠한 마음가짐과 자세를 지녀야 하는지' 함께 고민해볼 수 있기를 바랍니다. 또한 많은 사람들이 각자가 생각하는 좋은 브랜드를 공유할 수 있는 계기가 된다면 더할 나위 없이 기쁘겠습니다. 다만 이전과는 달리 이제는 꼭 그렇지 않아도 좋습니다. 저는 이 시간이 무척 즐겁기 때문입니다.

브랜드는 과연 기업 활동의
일부로만 존재하는 것일까

일상의 브랜드는 나에게
어떠한 의미를 지니는가

브랜드는 각자가 추구하는
가치관이자 생활양식이다

브랜드가 약속이라면
브랜딩은 약속의 실천이다

오랜 시간 브랜드와 맺은 교감은

브랜드적인 삶으로 이어진다

나만의 고유한 기준을 바탕으로
브랜드를 소유하고 경험하면서
한 사람의 브랜드로 살아가려는
의식과 태도가 필요한 시점이다

브랜드와 브랜딩
브랜드적인 삶은
그렇게 완성된다

브랜드

브랜드의 브랜드

변해야 하는 것과 변하지 않아야 하는 것

일반적으로 브랜드는 사람들이 부르거나 식별하기 위한 언어적 또는 시각적 장치를 의미한다. '승리의 여신' 니케Nike에게서 영감을 얻은 나이키Nike의 스우시Swoosh, 블루보틀Blue Bottle의 파란색 병 등 모든 브랜드에는 자신을 상징하는 로고타이프 logotype나 심벌마크symbol mark가 있다. 많은 기업들이 주기적으로 브랜드 디자인을 새롭게 하는 주된 이유는, 브랜드의 시각적인 이미지에 변화를 불어넣어 내외부의 분위기를 환기하고 사람들의 관심을 얻어 이전보다 높은 수익을 내기 위함이다. 자본주의 사회에서 기업이 수익을 창출하는 일은 매우 중요하다. 기업의 지속 가능성을 고려한다면, 조직 안 모든 활동이 그렇듯 브랜드 역시 비즈니스에 기여해야 한다. 만약 브랜드 디자인 리뉴얼을 통해 매출이 증가했다면 브랜드가 기업 활동에 일정 부분 제 역할을 한 것으로 판단할 수 있다.

그러나 우리가 흔히 알고 있는 좋은 브랜드란 표면적인 디자인만으로 만들어지지 않는다. 브랜드 접점에서는 보이지 않는 기업 내부에서 다양한 부서의 수많은 사람들이 브랜드를 위해 각자 맡은 일을 충실하게 수행할 때 마침내 대중의 입에 오르내릴 수 있다. 아무리 좋은 브랜드 로고를 지닌 제품이라고 해도 가격을 잘못 책정하거나 유통망을 제대로 확보하지 못하면 판매율은 당연히 저조해질 것이며, 자금 상황이 원활하지 않은 기업의 경우에는 존폐 위기에 처할 수도 있다. 결국 브랜드를 비롯한 상품기획, 영업, 프로모션, 가격 등 모든 마케팅 활동이 조화롭게 어우러져야 하나의 브랜드로서 시너지를 낼 수 있다.

동일한 물량을 판매한다고 가정할 때 제품 단가를 조금만 낮춰도 전체 예상 매출이 큰 폭으로 줄어든다. 고정비용은 같은데 매출이 떨어지면 자연히 영업이익이 줄고, 신제품 연구개발이나 구성원의 급여 지급과 복지 차원에도 좋지 않은 영향을 미칠 수밖에 없다. 브랜드를 만드는 일을 하며 시간이 지날수록 인사 업무나 기업 문화에 관심을 두게 되는 것도 이러한 맥락에서 기인한다. 브랜드를 만들기는 쉽지만 브랜드를 지속하는 일은 매우 어렵다. 브랜드를 기획하는 일이 본업인데도, 어떻게 해야 좋은 브랜드를 만들 수 있느냐는 사람들의 질문에 여전히 당황하는 이유이다. 그렇다면 기업의 비즈니스 활동에

서 브랜드는 과연 어떤 역할을 할 수 있을까?

앞서 언급한 대로 통상적인 브랜드는 협의의 관점에서 브랜드 명칭과 슬로건, 로고 디자인 등을 의미한다. 이 경우에는 보통 제품이나 서비스를 만든 뒤 사람들에게 매력적으로 보이도록 하는 표현적인 장치로 인식하게 된다. 협의의 브랜드를 만드는 일은 생각보다 쉽다. 제품이나 서비스를 효과적으로 표현할 단어를 찾고 그 단어가 지닌 의미를 디자인적으로 표현하면 된다. 슬로건은 제품과 서비스를 통해 사람들에게 전하고 싶은 메시지다. 아크네스튜디오Acne Studios는 스웨덴의 크리에이티브 에이전시로 시작해 지금은 세계적인 패션 브랜드로 성장했다. 이 브랜드의 이름은 '여드름acne'을 뜻하는 단어에서 비롯되어 젊음을 상징하고 기성세대에 반하는 이미지를 지니는 동시에 '새로운 표현을 창조하는 야망Ambition to Create Novel Expression'이라는 의미로도 알려져 있다. 하지만 공동 창업자 토마스 스코깅Tomas Skoging의 표현에 따르면 초기에는 '컴퓨터 괴짜들이 모인 회사Associated Computer Nerd Enterprises'였다. 아마도 네 명의 공동 창업자는 한자리에 모여 장난스럽게 이름에 의미를 부여하며 즐거워했을 것이다.

애플Apple은 과학사에 거대한 획을 긋고 인류 발전에 기여한 아이작 뉴턴Isaac Newton의 '만유인력의 법칙'을 브랜드 모티

브로 한다. 초창기 애플컴퓨터컴퍼니Apple Computer Co.는 사과 나무 아래에 앉아 책을 읽는 아이작 뉴턴의 모습을 기업 로고로 사용했다. 현재의 한 입 베어 먹은 사과 심벌은, 데이터 단위인 'byte'의 동음이의어이자 '베어 물다'라는 뜻을 지닌 'bite'를 언어적 유희로 표현했다고 전해지기도 한다. 한편으로는 최초로 전자계산기 이론을 정립해 컴퓨터공학의 토대를 만든 영국의 수학자 앨런 튜링Alan Turing을 기리기 위함이라는 이야기도 있다. 앨런 튜링은 실험실에서 사과에 청산가리를 주입해 한 입 베어 물고 생을 마감했다. 이어 애플은 고정관념을 깨고 무언가 다른 혁신적인 사고를 하자는 취지에서 '다르게 생각하라Think Different'를 슬로건으로 정했다. 브랜드 명칭이자 로고인 애플과 그 슬로건은 이렇게 만들어졌다.

여기까지 생각해보면 크게 어려울 것이 없다. 애플이라는 명칭이 대단하게 느껴지는 까닭은 이 단어를 접할 때 연상되는 이미지에 스티브 잡스Steve Jobs의 프레젠테이션, 아이폰iPhone과 아이맥iMac, 애플 스토어 그리고 이 브랜드에 열광하는 수많은 사람의 모습이 결부되기 때문이다. 처음부터 애플이 지금처럼 매력적인 연상 이미지를 가졌을 리는 없다. 예를 들어 토마토, 키위 등의 단어에는 과일보다 먼저 연상되는 특별한 이미지가 없다. 이는 강력한 브랜드 연상 이미지의 힘이다.

특허청에 출원 등록된 상표 수가 『브리태니커 백과사전Encyclopædia Britannica』에 등재된 단어보다 많다고 알려진 요즘은 법적으로 보호받을 수 있는 브랜드 명칭을 만드는 것이 중요하다. 하지만 이것은 어디까지나 기술적인 문제로 볼 수 있다. 사용 가능 여부가 모호한 경우 특허법률사무소의 변리사를 통해 등록 가능성을 검토하고 사용 방안을 모색하면 된다. 결국 브랜드 명칭이나 로고를 만드는 것보다 어려운 일은 구성원들이 하나의 명칭과 디자인을 결정하는 것이다. 제각기 다른 생각이나 취향, 가치관을 지닌 구성원 모두가 만족할 만한 브랜드 명칭과 로고는 없다. 그렇다면 무엇으로 어떻게 결정해야 할까? 브랜드의 역할은 아마도 여기에서부터 시작된다.

브랜딩에 필요한 가장 기본적인 사고는 '변해야 하는 것과 변하지 않아야 하는 것'의 범주를 파악하는 것이다. 우리가 접하는 표현적인 차원의 브랜드, 즉 로고, 제품 패키지, 웹사이트 등 여러 접점은 시대적인 트렌드나 사람들의 라이프스타일에 따른 니즈에 의해 시의적절하게 변할 수 있다. 그러나 브랜드 내면에 자리한 철학과 신념, 지향하는 가치와 같은 것들은 변하지 않아야 한다. 겉으로 드러나는 감각적인 브랜딩에만 몰두해서는 안 된다. 브랜드를 지탱하는 근본적인 브랜드의 역할과

중요성 역시 늘 염두에 두어야 한다. 넓은 의미에서의 브랜드는 내부 구성원들이 제품이나 서비스를 통해 실현하고자 하는 바를 의미한다. 명확한 소신을 바탕으로 옳다고 확신하는 것을 사람들에게 소개하고, 그들의 일상에 긍정적인 영향을 미칠 수 있다는 믿음과 이를 꾸준히 이행하겠다는 약속을 우선시해야 한다. 이러한 부분들이 변하지 않고 오랫동안 지속되면 사람들은 그 브랜드를 일컬어 '좋은 브랜드'라고 한다. 결국 어떠한 생각으로 제품이나 서비스를 만들었는지 명확하게 하는 것이 브랜드의 시작인 셈이다.

세상에 존재하는 모든 브랜드에는 시작이 있다. 깜빡하고 늦게 반납한 DVD의 높은 연체 수수료 때문에 시작된 브랜드가 있는가 하면, 동네에서 커피를 집집마다 배달하며 세계적으로 성장한 브랜드도 있다. 모든 브랜드의 시작은 곧 우리가 익히 들어본 스타트업 내지 창업이라고 할 수 있다. 매출을 예상하기 어렵고 기업의 지속 가능성이 확실치 않은 상황에서는 모든 관심이 비용으로 쏠린다. 조금이라도 덜 쓰고 더 버는 방법을 모색하는 것이 일반적인 기업 경영의 방식이다. 적게 투자하고 높은 수익률Return On Investment, ROI을 창출하는 것이야말로 기업 활동의 핵심이다. 이는 현실적으로 매우 중요한 부분이고 어려운 일이기도 하다. 하루에도 수많은 기업이 탄생하고 또

사라진다. 그러나 쉽지 않은 현실에서도 브랜드에 대한 관심을 지속적으로 가져야 한다. 우리가 왜 한데 모여 이 일을 하는지, 어떤 모습으로 나아갈 것인지, 우리의 제품과 서비스가 사람들의 일상에 어떻게 작용할지를 끊임없이 고민하고 공유해야 한다. 브랜드가 지닌 철학과 소신에 동의하고 공감하는 사람들이 모여야만 하나의 목표를 향해서 한 방향으로 나아갈 수 있다.

　　브랜드 철학이나 이를 바탕으로 사람들에게 제공하고자 하는 고객 가치, 지향 이미지 등 넓은 의미에서의 브랜드는 되도록 초기에 정립하는 편이 좋다. 구성원 각자가 다른 생각을 가진 채 한참 일하다가 시간이 흐른 뒤 브랜드를 하나로 정의하기는 쉽지 않다. 브랜딩을 의뢰하는 대부분의 기업은 초창기에 제품 개발, 유통망 확보, 매출 구조 개선과 같은 것에만 몰두하다가 뒤늦게 브랜드의 중요성을 깨닫고 브랜드 에이전시에 프로젝트를 요청한다. 기업의 대표나 브랜드 담당 임원 등이 결정해 내부에 일방적으로 전파하는 방법도 있지만, 이미 구성원들은 브랜드에 대해 각기 다른 생각을 가졌기에 동의하지 않을 수 있다. 반면 브랜드 에이전시는 외부 전문가의 관점으로 현황을 진단하고, 내부 의견을 모아 가능한 한 많은 구성원과 공감대를 형성하는 브랜드를 제안한다. 즉 지향 이미지와 고객 가치, 콘셉트와 포지셔닝 등을 정립하는 것이다.

브랜드 명칭과 로고만 만들면 브랜딩이 된다는 식의 브랜드 만능주의도 지양해야겠지만, 반대로 브랜드를 등한시하고 가격 정책, 유통망, 프로모션 등 마케팅 차원에만 매몰되는 것도 주의해야 한다. 간혹 브랜드 컨설턴트나 브랜드 디자이너 중에도 로고나 디자인을 리뉴얼하면 해당 브랜드가 당면한 이슈를 해결하게 되리라고 생각하는 경우가 있다. 그러나 다양한 부서가 기업 내부에서 어떻게 맞물려 업무를 수행하는지에 대한 부감 능력 없이 협의의 관점으로만 브랜드를 대하는 것은 바람직하지 않다. 한편 기업 내부에는 브랜드 및 마케팅 담당자를 제외하면 브랜드의 중요성을 절실하게 느끼는 구성원이 많지 않다. 각자 맡은 일이 다르기 때문일 수도 있겠지만, 대다수가 브랜드를 협의의 개념으로 인식해 필요성을 인지하지 못하기 때문이다. 그렇기에 브랜드 에이전시는 가능한 한 다방면의 유관 부서 구성원과 만나 왜 브랜드가 중요한지 설명해야 한다.

　　기업 구성원과 브랜드 에이전시의 관계를 종종 피아노 연주자와 조율사에 비교하곤 한다. 조율사는 피아노가 최상의 소리를 낼 수 있도록 조정하지만, 결국 피아노를 연주하고 화음을 만들어내는 사람은 연주자이다. 즉 에이전시는 기업 내부에 브랜드와 직간접적으로 연관된 부서가 얼마나 있는지, 브랜드를 해당 부서에 전파해 공감대를 형성하기 위해서는 어떻

playing the piano

게 해야 하는지 등을 전반적으로 고려하면서 프로젝트를 진행하는 것이 중요하다. 기업의 브랜드 담당자는 수립된 브랜드를 조직에 효과적으로 전파하기 위해 어떤 프로세스로 다른 부서 구성원들을 참여시킬 수 있을지 고민해야 하고, 실제 프로젝트 과정에서 이들의 자발적인 참여를 최대한 이끌어낼 방법을 찾아야 한다. 그 방법은 구성원들을 대상으로 하는 프로모션일 수도 있고, 여러 부서의 실무자로 구성된 브랜드 협의회를 정기적으로 개최해 브랜드 관련 사안을 공유하고 논의하는 자리일 수도 있다.

　　브랜딩이 어려운 이유는 브랜드 내부 구성원들의 제각기 다른 생각을 하나로 모아 실체화해야 하기 때문이다. 그러나 그런 고단한 과정을 거쳐 내부 구성원들이 공감할 수 있는 브랜드를 정의한다면 브랜드는 저절로 외부에 퍼지게 된다. 브랜드의 추진력은 구성원과 이야기를 나누고, 구성원을 참여하게 하고, 구성원이 브랜드에 대해 느끼고 생각하는 것에서부터 만들어진다. 일방적으로 전파하고 이해시키는 방식을 통해서는 결코 건강한 브랜드를 만들 수 없다. "어떻게 브랜딩해야 사람들이 좋아할까?" 이런 질문을 던지는 것이야말로 시작부터 길을 잘못 든 것이다. 토마스 스코깅은 아크네스튜디오의 브랜드 핵심 아이디어를 설명하는 인터뷰에서 "우리가 좋아한다면 사

람들도 좋아할 것이다.If we love it, then people will love it."라고 말했
다. 강력한 브랜드를 만드는 시작은 내부 구성원들과 얼마만큼
의 공감대를 이루느냐에 달렸다. 컴퓨터 괴짜들이 모인 회사든
새로운 표현을 창조하는 회사든 사람들에게는 그리 중요하지
않다. 사람들은 브랜드 초기부터 지금까지 꾸준하게 선보인
파격과 선도성에 열광하고 있다.

폭스바겐Volkswagen은 독일의 대표적인 자동차 제조 브랜드이
다. 폭스바겐은 오랜 시간 기업 브랜드 슬로건으로 자동차를
의미하는 'Das Auto'를 사용할 만큼 자동차의 본질에 집중한 기
업이었다. 비틀Beetle과 골프Golf로 대표되는 폭스바겐은 높은 효
율과 좋은 기능의 실용적인 자동차 제작을 목표로 해왔다. 독
일어로 '국민의 차'를 의미하는 폭스바겐은 아돌프 히틀러Adolf
Hitler의 나치 정권이 추진한 국가사업의 일환으로 시작되었다.
자동차 보급을 중요하게 여긴 그는 독일 혈통의 디자이너인
페르디난트 포르셰Ferdinand Porsche에게 자신의 기준에 부합하
는 자동차를 만들도록 주문했다. 페르디난트 포르셰가 디자인
한 양산형 모델은 제2차 세계대전 이후 영국군이 생산했고, 이
것이 당시 비틀이 탄생한 계기가 되었다. 보급형 자동차와 관
련해 아돌프 히틀러가 내세운 기준은 명확했다. 두 명의 어른

과 세 명의 어린이를 태우고 시속 100킬로미터로 달릴 수 있고, 7리터 미만의 연료로 100킬로미터의 거리를 주행하는 자동차를 1,000제국마르크Reichsmark, RM에 살 수 있도록 하는 것이었다. 이러한 상황을 배경으로 폭스바겐은 초창기에 내구성이 뛰어난 실용적인 국민차를 선보이며 인기를 얻었고, 후대에는 시간이 지나도 변하지 않는 독특한 디자인 아이덴티티로 사랑받으며 세계적인 브랜드로 발돋움했다.

그러나 2015년 폭스바겐은 디젤게이트Dieselgate로 알려진 배기가스 조작 사건 때문에 큰 위기를 맞게 된다. 디젤게이트는 폭스바겐이 자동차 검사에서 실제로 주행할 때보다 배기가스가 적게 배출되도록 조작해 미국의 환경기준을 통과시켰다가 적발된 사건이다. 이 사건으로 폭스바겐은 수십조 원의 벌금을 물고 전 세계 소비자들에게 집단소송을 당했다. 무엇보다 치명적인 것은 'Clean Diesel'을 외치던 브랜드를 사람들이 더 이상 신뢰하지 않게 되었다는 점이었다. 폭스바겐은 문제가 된 차량에 대해 리콜 조치를 시행하고, 고객에게 서비스 바우처를 제공하는 등 노력을 기울였지만 한번 금이 간 신뢰에는 흉터가 남기 마련이다.

디젤 차량 문제로 굳어진 부정적인 브랜드 이미지를 최대한 상쇄하고 다시금 도약하기 위해, 폭스바겐은 2019년 독

일 프랑크푸르트에서 열린 세계 최대 모터쇼인 국제모터쇼 Internationale Automobil-Ausstellung, IAA를 통해 새롭게 변화된 브랜드를 발표했다. 브랜드 리뉴얼 소식이 알려지면서 폭스바겐은 국제모터쇼 이전부터 세간의 관심을 모았다. 기존 브랜드 로고는 1940년대부터 큰 변화 없이 그 모습을 유지해왔기 때문에 사람들은 과연 폭스바겐이 과거의 불명예를 씻기 위해 어떤 모습으로 바뀌었을지 궁금해했다. 국제모터쇼에서 공개된 폭스바겐의 새로운 브랜드 로고를 처음 접한 사람들은 적잖이 놀랐다. 그 모습이 완전히 바뀌어서가 아니라 거의 바뀌지 않았기 때문이다. 아마 자동차나 브랜드 디자인에 관심 없는 사람들은 무엇이 달라졌는지조차 알아차리지 못할 것이라는 생각이 들 정도였다.

새롭게 변화된 로고를 기대한 일부의 예상과 달리 폭스바겐은 기존 로고 캐릭터를 거의 유지했다. 다만 새로운 로고는 기존의 입체적인 이미지 대신 이차원의 평면 로고로 변경되었다. 배경의 원형 프레임이나 음영과 같은 장식적인 부분을 최대한 걷어내고 가장 본질적인 요소만 남겨두었다. 브랜드 담당자는 오직 좋은 자동차를 만드는 것에만 집중하겠다는 의미라고 설명했다. 굵고 각진 라인은 얇고 둥글게 조정되어 전반적으로 중성적이며 현대적인 이미지가 강해졌다. 간결하게 디자

인된 로고는 디지털 환경에서 한층 명확하게 적용된다. 단순히 로고만 보았을 때는 큰 변화가 없는 것처럼 느껴지지만, 로고와 함께 적용되는 라인 드로잉 타입의 플렉시블flexible한 무빙 프레임moving frame은 브랜드 전반에 새로운 변화와 활력을 불어넣어줄 것이다. 리뉴얼 프로젝트를 수행한 폭스바겐의 마케팅 담당자는 발표회에서 "브랜드를 중심으로 전 세계 모든 채널과 접점에서 새롭고 통합적인 브랜드 경험을 창출하겠다."라고 말했다. 폭스바겐의 브랜드 리뉴얼은 단순히 로고를 미니멀한 스타일로 바꾼 것이 아니라, 전사全社 차원에서의 체질 개선 프로젝트로 접근했다고 볼 수 있다. 실제로 브랜드 리뉴얼 작업은 외부 에이전시에 의뢰해 진행하지 않고 디자인팀과 마케팅팀을 중심으로 이루어졌다. 9개월 동안 총 열아홉 개의 내부 팀과 열일곱 개의 외부 기관이 리뉴얼에 참여했으며, 모든 부서의 협업을 통해 프로젝트가 진행되었다.

폭스바겐의 대대적인 브랜드 리뉴얼에는 누구나 탈 수 있는 실용적인 자동차를 만들겠다는 초기 정신을 유지하되 지속 가능한 지구환경을 위해 새로운 탄소중립 시대를 선도하겠다는 변화의 의지와 기업의 비전이 담겨 있다. 과연 진정한 의미의 리뉴얼인지는 시간을 두고 지켜봐야 할 것이다. 하지만 과거의 잘못을 뉘우치고 보다 넓은 의미에서 브랜드의 변화된 모

습을 꾸준히 보여준다면 아마 사람들의 마음도 다시 돌릴 수 있지 않을까 하는 기대감도 생긴다. 물론 외부로 드러나는 감각적인 차원의 브랜드만 변화해서는 돌아선 마음을 얻지 못할 것이다. 브랜드 내부의 브랜드를 다잡아야 한다. 처음 폭스바겐이 만들어질 당시의 취지와 의지를 되새겨야 한다. 이는 단순한 듯하지만 어려운 일이다.

브랜드를 정의하는 일

관점의 변화를 통한 브랜드의 진화

브랜드 컨설팅 회사를 시작으로 기업의 브랜드마케팅팀, 브랜드 디자인 회사 등을 거쳐 브랜드 에이전시를 만들기까지 이르렀다. 10여 년이 지나고 보니 꽤 짧지 않은 시간 동안 한 가지 분야의 일에 매진해왔음을 실감한다. 모든 일의 바탕에는 브랜드가 자리하고 있지만, 지나온 조직마다 업무 특성이 다르고 전반적인 분위기나 조직 문화 역시 많이 다르다. 그중 대부분의 시간은 브랜드 에이전시에서 브랜드 기획자로 프로젝트를 수행했다. 브랜딩 프로젝트를 의뢰하는 쪽에서 미팅을 요청하면 기업의 담당자를 만나 여러 가지 브랜드 이슈에 대해 듣는다. 신규 상품이나 서비스 출시를 앞둔 경우도 더러 있지만, 기존 브랜드를 새롭게 리뉴얼하기 위해 프로젝트를 진행하는 경우가 대부분이다. 새로운 브랜드를 시작하는 일이든 기존 브랜드를 새롭게 바꾸는 일이든 모두 결과적으로 도출해야 하는 부

분은 브랜드가 나아갈 하나의 방향성을 제시하는 것이다. 내부 구성원이 공감하고 외부 고객이 매력을 느낄 만한 방향성을 새롭게 만드는 일, 바꿔 말하면 새롭게 설정된 방향성에 따라 내부 구성원이 한 팀을 이루어 바깥으로 일관된 목소리를 내도록 하는 일이다.

우리가 생각하는 우리의 업은 무엇인지, 우리의 일은 사람들에게 어떠한 기능적인 혜택과 감성적인 가치를 제공하는지, 우리가 어떤 브랜드로 인식되어야 하는지 등을 정의하면서 프로젝트가 시작된다. 브랜드를 구축하고 관리하는 데 내부 구성원은 가장 중요한 구성 요인이므로, 새롭게 수립된 브랜드는 곧바로 조직 문화와 업무 방식 등에 적용할 수 있다. 구성원들이 브랜드 방향성에 부응하는 퍼포먼스를 선보이기 위해서는 조직 전반의 분위기를 어떻게 조성할 것인지, 의사결정 과정이 어떻게 이루어지는지 등을 가장 먼저 고민해야 한다.

조직 내 호칭 방식을 예로 들면 어떤 조직에서는 상대방의 영어 이름을 부르고, 어떤 조직에서는 '프로'라는 호칭을 사용한다. 서로 존중하는 문화를 중시할 경우 이름 끝에 '님'을 붙이기도 한다. 이러한 방식 모두 구성원에게 조직으로서의 브랜드를 자연스럽게 내재화하기 위함이다. 서로의 영어 이름을 부르는 것은 처음에는 어색하기 그지없지만, 시간이 지날

수록 수평적인 커뮤니케이션이 가능하다고 느끼게 된다. 상대방의 연차나 직급에 관계없이 동등한 구성원으로서 의견을 내고 수렴하는 과정이 일반적인 호칭 체계보다 수월하기 때문이다. '김 대리'나 '김 과장'보다 '김 프로'라고 부르는 쪽이 더 전문적으로 느껴지는 것도 어쩌면 당연한 일인지도 모른다. 당사자 역시 스스로 의식하지 못할 수도 있지만 자연스레 매사에 전문성을 띠고자 노력하게 될 것이다. 이처럼 호칭 하나만으로도 해당 단어가 지닌 이미지에 따라 전혀 다른 분위기의 조직이 될 수 있다. 이는 사소하다면 사소할 수 있지만 브랜드를 만드는 차원에서 매우 중요한 요소이다. "현재의 순간들이 지속적으로 일어나는 것이 삶이다."라고 이야기한 어느 소설가의 말처럼, 브랜드 역시 매 순간 작고 사소한 경험이 지속적으로 일어나고, 그 경험들이 켜켜이 쌓여 구성원의 마음속에 하나의 큰 덩어리로 자리 잡게 된다.

브랜드 정립이 필요하다고 의뢰하는 쪽은 보통 브랜드 관리가 소홀하다고 판단한 대기업, 구성원이 갑자기 증가한 중소기업, 새롭게 사업을 시작하는 스타트업 등이다. 각기 상황은 다르지만 모두 브랜드 정립에 갈증을 느껴 프로젝트를 의뢰한다. 기본적으로 조직이란 공동의 목적을 달성하기 위해 같은 뜻을 지닌 사람들이 모인 집단이다. 조직의 리더가 구성원들

이 공감할 만한 지향점을 제시하는 것은 매우 중요한 일이다. 브랜드가 지향하는 방향성을 우리는 '브랜드 아이덴티티Brand Identity'라고 부른다. 보통 우리가 되고 싶어 하는 이상적인 모습을 함축한 키워드로 구성된다. 보는 사람에 따라 단순히 키워드라고 생각할 수도 있겠지만, 브랜드 아이덴티티가 있는 것과 없는 것은 매우 차이가 크다. '프로'라고 부를지, '님'이라고 부를지, 아니면 '파트너'라고 부를지 결정하기 위해서는 결국 브랜드가 필요하다. 모든 기업 활동의 근간에 명확한 브랜드 아이덴티티가 자리 잡아야만 여러 사안을 결정해나갈 수 있다. 만약 매출 증대나 비용 절감 등 비즈니스 측면에만 집중하면 조직과 구성원의 존재 이유가 오직 수익 창출에 치중될 수 있다. 또한 브랜드 개념이 부족한 조직의 대표가 고객서비스만을 강조한다면 무조건적인 친절을 중시할지도 모른다.

어떤 브랜드 매장에 들어가면 매장 전체를 가득 메운 차분한 공기에 나도 모르게 숙연해질 때가 있다. 기다리는 사람이 많아도 점원들은 평온한 얼굴로 당장의 고객에 집중한다. 제품을 포장하는 손놀림이나 고객과 나누는 대화의 말투에서도 진중함과 편안함이 느껴진다. 차례를 기다리며 그런 광경을 지켜보고 있자면 어느새 해당 브랜드에 좋은 인상을 갖게 된다. 사람들을 쫓는 브랜드와 사람들이 추종하는 브랜드에는 이

렇듯 디테일에서부터 차이가 발생한다.

마틴 에버하드Martin Eberhard, 마크 타페닝Marc Tarpenning
이 처음 만든 테슬라모터스Tesla Motors와 일론 머스크Elon Musk
의 테슬라Tesla는 브랜드를 정의하는 것에서부터 다르다. 테슬
라 '모터스'라는 수식어에서 알 수 있듯 초기 창업자들의 목표
는 친환경적이면서도 스피드를 즐길 수 있는 고성능 자동차를
만드는 것이었다. 메르세데스-벤츠Mercedes-Benz, BMW, 폭스바
겐 등 독일의 자동차 브랜드가 주축이 된 기존 내연기관차 산
업은 테슬라의 등장으로 새로운 패러다임에 접어들었다. 그러
나 일론 머스크의 테슬라는 브랜드의 범주를 자동차에 국한하
지 않는다. 상표와 도메인tesla.com에서 '모터스'를 삭제하기 위
해 130억 원이 넘는 거금을 들였다.

그가 이토록 '모터스'라는 키워드를 지우고 싶어 한 까닭
은 무엇일까? 테슬라는 전기차를 넘어 태양광 패널, 에너지 스
토리지, 청정에너지 시스템 구축 등을 통해 미래의 에너지 생
태계 개혁을 목표로 하기 때문이다. 원전은 가동을 멈추는 것
이 어렵기 때문에 하루 종일 전기를 만든다. 사용 후 남은 전기
는 저장할 수 없어서 버릴 수밖에 없다. 보통 땅속에 묻어 버린
다. 테슬라는 원전에서 생산되는 전력에 기대지 않고, 가정에
서도 자체적으로 전기를 생산하고 저장할 수 있도록 태양광 패

널과 가정용 배터리를 만든다. 지붕 위 패널로 태양열을 모아 전기를 만들고 배터리에 저장한다. 저장된 전력은 집 안 곳곳에 공급되며 자동차 충전에도 사용된다. 사람들이 친환경 생태계를 가장 쉽고 직관적으로 체감할 수 있는 매개체가 전기차인 것이다. 테슬라는 가정용 배터리뿐 아니라 대용량 에너지 저장 장치Energy Storage System, ESS를 만들어 전 세계의 대규모 전기 저장 수요에 대응하고 있다.

테슬라가 브랜드를 '고성능 친환경 자동차'에 국한했다면 그저 내연기관차에 대적할 만한 자동차의 성능을 최대한으로 끌어올리는 일에 집중했을 것이다. 교류전류 시스템을 발명한 미국의 전기공학자 니콜라 테슬라Nikola Tesla의 이름을 딴 이 브랜드는 궁극적으로 자연과 인류가 공생하는 '새로운 청정에너지 생태계' 구축을 목표로 한다. 여기에는 심각한 환경오염을 야기하는 석유와 석탄이 아닌, 새로운 청정에너지를 통해 사회문제에 대응하고 보다 지속 가능한 미래를 만들겠다는 비전이 담겨 있다.

체지방계를 만드는 회사에 대해서도 이야기해보자. 타니타 Tanita는 체중계로 시작해 세계 최초로 체지방계를 개발한 일본의 제조기업이다. 그다음은 어떤 제품을 만들 수 있을까?

measuring health

해당 기업이 단순히 업의 정의를 '무게를 측정하는 것'으로 내렸다면, 제품 라인업의 확장 역시 무게 측정에만 국한될 수밖에 없었을 것이다. 그러나 타니타는 브랜드를 '건강을 측정하는 것'으로 정의하고 헬스케어 전문 기업으로 진화했다. 비즈니스 영역으로서의 '무게 측정'이 아닌 브랜드 차원의 '건강 개선'으로 자신들의 일을 정의한다면, 상품기획 담당자는 건강에 관련된 다양한 제품과 서비스를 개발해 사업 영역을 확대할 수 있다. 예컨대 염도계, 활동량 측정기, 조리용 타이머 등의 생산도 가능하게 된 것이다. 이처럼 브랜드가 스스로 존재 이유를 정의하는 일은 매우 중요하다. 자신들이 정의한 업역業域에 갇혀 제품의 수명이 다하면 브랜드가 사라질 수도 있고, 반대로 소비자의 인식상에 구축된 프레임 덕분에 어떤 제품이나 서비스로 확장하든 공감과 지지를 얻을 수도 있다. 이처럼 업의 정의는 기업 외연外延을 확장하는 근간인 동시에 비즈니스 방향성을 좌우하는 브랜드의 주춧돌 역할을 하게 된다.

체지방계는 기존 체중계에서 한 차원 더 발전된, 말 그대로 체내 지방을 측정하는 기계이다. 체지방계는 해외시장에서도 큰 인기를 얻으며 타니타가 글로벌 대기업으로 성장할 수 있도록 견인했다. 건강을 측정한다는 관점에서 단순 체중계가 아닌 체지방계로 비즈니스 카테고리를 확장한 것이다. 타니타

가 최근까지 널리 관심을 얻고 회자되는 이유는 단순히 후속 제품 개발을 잘해서가 아니다. 타니타가 세계적인 브랜드로 성장한 까닭은 넓은 의미의 브랜드에서 찾을 수 있다.

1990년대 초반 타니타는 본사에 '베스트 웨이트 센터Best Weight Center'를 열어 인근 지역 주민을 대상으로 식습관과 운동 방법 등을 지도하고 식사를 제공했다. 이를 구성원에게도 제공했는데 그것이 본사 건물 1층에 위치한 타니타 사원 식당의 시작이었다. 건강과 다이어트를 위해 만든 적은 양의 저염식이 맛있을 리 없었다. 사원 식당에서 식사하는 대부분의 사람들은 비만 치료가 필요한 지역 주민이었다. 건강을 추구하는 브랜드가 건강한 식단으로 운영해온 사원 식당을 정작 내부에서는 외면했다. 비만인 구성원들을 보며 다니타 다이스케谷田大輔 사장은 '내부 구성원이 먼저 건강해야 외부 고객에게 건강에 대한 메시지를 전할 수 있다.'라고 생각했다. 이후 그는 매일 사원 식당에서 식사하며 영양사와 함께 건강하고 맛있는 식단을 구성하기 위해 노력했다. 저칼로리와 저염분의 원칙은 지키되 색감, 맛, 계절감을 느낄 수 있는 메뉴를 선정하고 세계 각지의 대표 요리도 메뉴로 구성했다. 식단표에는 변비 해소, 칼슘 보충, 당뇨병 예방 등 끼니마다 얻을 수 있는 효과를 구체적으로 명시하기 시작했다. 건강과 맛을 모두 잡은 식단 덕분에 점차 구

성원들의 발길이 잦아졌고, 시간이 흐르며 사원 식당에서 식사한 구성원들의 건강에 긍정적인 변화가 발생했다. 변화는 단지 그들의 몸에 나타나는 것에만 그치지 않고 조직 분위기에도 영향을 미쳤다. 구성원들은 부서를 막론하고 자신의 건강 관리 과정에서 떠오른 아이디어를 사내에 제안했다. 좋은 의견은 실제 제품에 반영되었다.

2009년 방송에 소개된 타니타 사원 식당의 식단과 레시피는 이듬해 책으로 출간되었고, 당시 무라카미 하루키村上春樹의 『1Q84』보다 많은 판매량을 기록하며 베스트셀러 1위에 오르는 열풍을 일으키기도 했다. 인기에 힘입어 타니타는 일본 도쿄의 마루노우치丸の內에 일반인도 건강식을 경험할 수 있도록 식당을 열었다. 밥그릇에 표시된 눈금을 보고 칼로리를 가늠한 뒤 적당량의 밥을 담을 수 있으며, 테이블의 칼로리 측정기로 밥의 열량을 측정할 수도 있다. 20분으로 기본 설정된 타이머는 사람들이 음식을 천천히 오래 씹어 먹을 수 있도록 유도한다. 구성원들을 위해 만든 구내식당 식단이 일본 전역으로 퍼져 건강에 대한 관심을 불러일으켰다.

업의 정의와 비즈니스의 진화 양상과 더불어 개인적으로 타니타의 사례에서 가장 인상 깊었던 점은, 내부 구성원에게 건강 관리에 대한 동기를 부여하고 자발적 의식을 고취시킨

것이다. 영화〈체지방계 타니타의 사원 식당体脂肪計タニタの社員食堂〉의 주인공인 타니타의 부사장은 영양사와 함께 식단을 고민하는 장면에서 "사원 모두가 다 같이 하지 않으면 의미가 없다."라고 이야기한다. 아무리 그럴싸한 브랜드 아이덴티티를 수립했다 하더라도 구성원이 공감하지 못한다면 그것은 책장에 박힌 문서 속 허울만 좋은 텍스트일 뿐이다. 가장 강력한 브랜드는 내부 구성원이 하나의 지향점을 바라보며 자발적으로 브랜드에 대한 긍정적인 에너지를 외부로 전파하는 것이다. 결속이 잘된 조직은 강제로 시키지 않아도 구성원 스스로가 살아 있는 브랜드 채널을 자처하며 외부에 브랜드의 장점을 적극적으로 알린다. 외부 고객을 대상으로 하는 브랜드 커뮤니케이션 활동도 물론 중요하지만, 그보다 먼저 내부 브랜딩internal branding을 심도 있게 다뤄야 하는 이유이다.

내부 브랜딩의 목적은 구성원 개개인이 브랜드가 지향하는 바를 공감하고 이를 각자 업무에 반영해 강력한 전체의 합을 만들어내기 위함이다. 그렇지 않으면 상품기획, 마케팅, 영업, 인사총무, 서비스 등 다양한 업무를 진행하는 기업 안 여러 부서가 각기 다른 목소리를 내게 된다. 내부 브랜딩은 구성원의 획일화가 아니다. 각자가 창의성을 발휘하고 자발적으로 직무를 수행해 최대의 퍼포먼스를 만들되 다양한 업무의 궁극적

인 목적이 하나로 귀결되어야 한다는 의미이다. 효과적인 내부 브랜딩을 달성하기 위해서는 정서적 동기부여와 물질적 동기 부여가 적절한 밸런스를 이루어 제공되어야 한다. 인센티브 제 도나 포상 휴가, 자기계발 지원과 같은 물질적 동기부여도 필 요하다. 하지만 그보다 더 중요한 것은 브랜드가 사회에서 존 재 이유를 찾듯, 개개인이 조직 안에서 소속된 이유나 동기를 찾고 조직에 자부심을 갖게 하는 정서적인 동인이다. 정서적 동기부여가 약한 조직일수록 목적의식이나 성취감이 결여된 채 주어진 일을 수동적으로 처리하는 무기력한 구성원이 많은 것은 당연하다.

브랜드를 한 방향으로 이끌어가기 위해서는 브랜드 리더 가 구성원과의 지속적인 교류를 통해 합의된 방향성을 명확하 게 공유하는 노력이 필요하다. 우리가 왜 이곳에서 함께하는 지, 우리의 일에 어떤 의미가 있고, 어떤 변화를 만들어낼 수 있 는지 등에 대해 공감대를 형성해야 한다. 이후에는 그 방향성 에 공감하는 사람들이 조직에 합류할 수 있다. 행복을 추구하 거나 사람을 우선한다면서 정작 내부 구성원의 열악한 처우를 모르쇠로 일관하는 기업들을 우리는 익히 들어 알고 있다. 조 직 내부 구성원과의 약속조차 지키지 못하는 기업이 고객과의 약속을 지킬 것이라고 기대하는 사람은 아무도 없다.

타니타가 좋은 브랜드 사례로 회자되는 까닭은 바로 '구성원의 자발적 참여'라는 지점 때문일 것이다. 조직의 리더는 헬스케어 전문 기업으로 진화하기 위해 고객의 건강을 언급하기에 앞서 내부 구성원의 건강부터 개선하고자 했다. 직원들에게 건강의 중요성을 일깨우고 그들이 맛있게 먹을 수 있는 건강식 개발에 힘썼다. 브랜드의 약속을 지키기 위한 리더의 실천이 작은 불씨가 되어 기업 전체에 밝은 기운을 퍼뜨린 셈이다. 회사의 배려를 체감한 구성원은 조직에 애착과 자부심을 갖게 된다. 건강한 구성원은 자연스레 브랜드의 대사가 되어 홍보활동을 수행하고, 이 과정을 통해 궁극적으로 건강한 브랜드가 만들어진다고 믿는다.

콘덴싱보일러 전문 기업인 경동나비엔KD Navien도 차근히 브랜드의 진화를 준비해나가고 있다. '국가대표 보일러' 경동나비엔은 자신들이 사용하는 태그라인에 부끄럽지 않도록 30여 년 동안 콘덴싱 기술 개발과 콘덴싱보일러 의무화 정책 반영 등을 위해 기업의 모든 역량을 쏟았다. 이러한 노력으로 경동나비엔은 국내 업계 매출액 1위 달성은 물론이고 국내 업체 가운데 29년 연속 수출 1위를 기록하기도 했다. 북미와 러시아 시장에서도 판매율 1위를 달성하며 말 그대로 국가대표 보일러 기

업으로 성장했다. 이제는 제품군을 확대해 사업적인 확장과 함께 브랜드 진화를 통한 도약을 꾀하고자 한다. 보일러를 비롯해 온수매트, 청정환기 시스템, 스마트홈 시스템 등을 지속적으로 출시할 계획이다. 오랜 시간 동안 콘덴싱보일러를 중심으로 기업 활동을 이어온 경동나비엔의 제품 라인업을 확장하고, 대표 브랜드 나비엔Navien을 중심으로 효과적인 브랜드 리노베이션을 실시하기 위해 전사 차원의 브랜드 재정립 프로젝트를 진행했다.

　　보일러, 공기청정장치, 사물인터넷IoT 기반의 스마트홈 시스템은 제품군 자체로는 언뜻 연관성이 없어 보이지만 고객 관점에서 해석하면 '가족의 건강'을 추구하는 브랜드로 확장이 가능하다. 일상생활을 가장 쾌적한 상태로 만들고자 사물인터넷 기술을 접목해 집 안의 온도나 공기를 실시간으로 체크하고 자동으로 관리할 수 있다. 보일러, 온수매트, 청정환기 시스템 등은 실내 온도, 수면의 질, 공기의 질과 같이 눈에 보이지 않는 것을 다룬다. 건강과 관련된 요소를 다루는 제품이지만 이러한 영역은 일상생활에서 쉽게 체감하기가 어려워 소홀하기 쉽다. 언론에 보도된 보일러 사고나 가습기 사고와 같이 최악의 경우 생명을 앗아갈 수도 있는 제품이기에 어떤 제품군보다 완벽하게 만들어야 한다. 대표이사는 브랜드 재정립 회의마

다 완벽한 품질을 강조했다. "아무리 강조해도 모자란 것이 품질이다."라고 임원들과 실무진에게 그 중요성을 거듭 언급했다. 친근한 모델이 CM송을 불러 인지도를 높이거나 대중 앞에 세련되고 모던한 이미지를 내세우는 방안도 물론 마케팅 활동에 도움이 될 것이다. 하지만 경동나비엔이 흡사 공익 캠페인 같은 '우리 아빠는 지구를 지킨다.'라는 메시지의 광고를 오랜 시간 지속해온 이유로는, 고객에게 친환경에 대한 인식을 전파하는 동시에 내부 구성원의 소속감과 자부심을 증진하기 위한 목적도 있다. 구성원이 조직에 대한 자부심을 갖고 자발적으로 품질관리에 힘쓰면 자연스럽게 고객의 신뢰를 얻을 수 있다. 기업 활동의 가장 기본은 품질에 대한 고객의 신뢰를 구축하는 일이다.

프로젝트를 통해 새롭게 정의된 나비엔의 브랜드 핵심 가치는 '소중한 가족을 위해 건강한 생활환경을 실현'하는 것이다. 단순히 겨울철 실내 온기를 조절하는 보일러 제조기업을 넘어, 고객의 건강을 위해 일상생활 전반에 필요한 제품을 만드는 생활환경 파트너로 진화하고자 설정되었다. 브랜드 핵심 가치에서 언급된 '소중한 가족'은 일차적으로 고객을 지칭하지만 내부 구성원을 일컫는 표현이기도 하다. '생활환경'은 고객의 집 안 상황을 의미하지만 구성원의 업무 환경을 포함하기

도 한다. 브랜드 아이덴티티를 달성하고 강력한 브랜드로 거듭나기 위해서는 고객의 건강을 이야기하기에 앞서 내부 구성원의 건강을 챙겨야 한다. 타니타 사례와 같은 육체적 건강도 물론 중요하지만, 내부 브랜딩에 필요한 정신적 건강도 중요한 요인이다. 체계적이고 꾸준한 사내 브랜드 매니지먼트가 중요한 이유이다. 정기적인 교육 프로그램이나 워크숍을 진행해 의견 교류가 활발히 이루어지고, 점진적으로 조직 문화를 개선해 기업 분위기를 밝게 변화시키려는 노력도 필요하다. 지속적인 논의와 피드백을 통해 작고 느리게나마 구성원 각자의 의견이 기업 경영에 반영된다고 느끼게 하는 것이야말로 소속감을 고취하는 가장 좋은 방법이다.

경동나비엔의 핵심 가치와 지향점을 응축한 핵심 키워드는 'THINK'다. 기본적으로는 기업의 장인 정신과 콘덴싱 기술을 통해 우리의 생활환경을 보전하겠다는 소신과 신념을 의미한다. 더불어 THINK는 브랜드 차원에서 여러 가지 의미를 내포한다. 조금의 불량도 허용하지 않는 엄격한 품질관리와 끊임없는 연구개발을 기반으로 한 인사이트insight와 전문성을 의미하며, 모든 기업 활동의 중심에 고객의 건강을 두는 사려 깊은 파트너십을 뜻한다. 또한 새로운 변화를 두려워하지 않는 혁신과 창의성을 지칭하기도 한다. 기업 차원의 전체적인 시스

템은 THINK를 중심으로 'THINK WARM' 'THINK CLEAN' 'THINK SMART' 'THINK OF YOU'와 같은 브랜드 카테고리를 만들어, 제품과 서비스를 분류해 브랜드 접점에 적용하는 것으로 설정했다.

　이제 경동나비엔은 보일러 제조기업이 아닌 생활환경 브랜드이다. 내부 구성원은 조직과 브랜드 방향성의 새로운 변화에 공감할 뿐만 아니라 '쾌적한 생활환경 파트너'로서의 기업 비전을 달성하기 위해 진지하게 고민하고 함께 나아가야 한다. 새롭게 정의된 브랜드 핵심 가치를 바탕으로 각자의 업무에 THINK를 어떻게 내재화할지 고민해야 한다. 문서화된 브랜드 가이드에 단어로만 존재하는 THINK는 무의미하다. 브랜드의 모든 접점에서 THINK를 실현할 때 비로소 사람들은 소중한 가족의 건강을 생각하는 생활환경 브랜드로 경동나비엔을 인식할 수 있다.

본연이 지니는 고귀함

프리미엄한 주거 공간이란

제주에서 반년 동안 혼자 지낸 적이 있다. 몸이 약간 고장 나서 회사를 그만두고 쉬면서 건강을 회복하고 두 번째 책 『브랜드적인 삶』도 준비할 겸 내려갔다. 주변의 걱정과 만류에도 일단 퇴직금만 탕진하면 서울에 올라와 다시 열심히 일하기로 약속하고 짐을 챙겼다. 당시 제주에서 지낸 곳은 완공된 지 얼마 되지 않은 신축 오피스텔이었다. 멀리 서귀포 앞바다가 내려다보이는 근사한 곳이었다. 계약을 하고 이삿짐을 정리할 때까지만 해도 층간 소음에 시달릴 것이라고는 꿈에도 생각하지 못했다. 윗집 아이들은 아침저녁으로 쉴 새 없이 뛰어다녔다. 관리실에 수차례 이야기하고 심할 때는 위층에 올라가 직접 부탁하기도 했지만 소용없었다. 윗집 주인은 제주에 없는 데다 그 집은 단기 임대 방식으로 운영되고 있었다. 일주일, 보름, 한두 달 간격으로 거주자가 바뀔 때마다 올라가서 부탁할 수도 없는 노릇

이었다. 집 전체를 쿵쿵거리며 울리는 소리 때문에 낮에는 도저히 집에 있고 싶지 않았다. 결국 아침 식사를 하고 카페나 도서관으로 피신했다가 저녁에야 집으로 돌아가는 일상을 반복했다. 집에서 늘어져 있는 대신 소음 덕에 규칙적인 루틴을 만들게 된 것이 그나마 다행이라고 생각하며 애써 스스로를 위로하기도 했다.

사실 아이들이 세게 뛰어봐야 얼마나 뛸까 싶다. 주거 공간의 기본을 소홀히 한 시공사가 그저 원망스러울 따름이다. 오피스텔 측에서는 "방음에 필요한 법적인 최소 규정을 지켰으니 문제될 것이 없다."라는 말만 되풀이했다. 관리실 직원은 "직접 소음을 측정해 신고하는 방법밖에 없다."라며 양해를 구했다. 스마트폰에 설치한 데시벨 측정기를 소음이 들릴 때마다 갖다 댈 수도 없는 노릇이었다.

주거 공간의 기본은 거주자가 어떠한 불편함도 없이 안락하게 쉴 수 있도록 하는 것이다. 특히 방음, 방풍, 보온 등은 건설사가 입주자의 편안한 생활을 위해 사전에 확인하는 가장 기본적인 요소이다. 바다가 보이는 전망이나 주변 시설과의 접근성 등은 부차적인 문제다. 기본적인 것조차 제대로 갖춰지지 않은 집에서 바다를 바라본들 그 풍경이 눈에 들어올 리 없다. 반년의 계약 기간이 지나고 서울로 돌아왔으니 망정이지 그런

집을 구입했다면 어땠을지 상상만 해도 끔찍하다.

　서울로 돌아온 뒤 얼마 지나지 않아 대우건설의 푸르지오 Prugio 브랜드 리뉴얼을 진행하는 디자인 에이전시로부터 브랜드 전략 차원에서의 방향성 수립이 필요하다는 의뢰를 받았다. 푸르지오가 만든 주거 공간에 대해 개인적으로 좋은 감정을 갖고 있던 터라 이미 몇몇 프로젝트를 진행 중인 상황이었음에도 흔쾌히 참여하기로 했다. 예전에 푸르지오의 오피스텔에 산 적이 있는데 그곳에서 지내는 동안 어떤 불편함도 느끼지 못했다. 제주에 가기 전까지만 해도 층간 소음은 뉴스에서 접하는 사회문제 정도로 가볍게 여겼다. 이중으로 된 넓은 통창 덕에 여름에는 시원했고 겨울에는 따뜻했다. 공용 시설은 늘 청결했고 경비원 아저씨들은 항상 친절했다. 브랜드 차원으로 생각해보면 '푸르지오'라는 브랜드의 이미지와 커뮤니케이션 방식을 좋아한다. 많은 아파트 브랜드가 고급, 품격, 지위를 강조할 때 푸르지오는 자연과 함께 어울리는 친환경적인 삶을 이야기했다. 사람과 자연이 함께하는 주거 문화 공간을 표방해온 푸르지오는 '편안하고 살기 좋은 집'이라는 주거 공간의 본질을 메시지로 전하며 오랜 시간 브랜드의 신뢰감을 쌓아왔다. 푸르지오 브랜드의 변화에 조금이나마 기여해보자는 생각으로 브랜드 재정립 프로젝트를 시작했다.

아파트의 브랜드 이미지는 곧 투자 가치와 직결되는 가격 상승 요인인 까닭에 푸르지오 측에서는 전면적인 브랜드 리뉴얼을 통해 프리미엄 이미지 강화를 꾀하고 있었다. 부동산 투기에 대해서는 다소 비판적인 입장이지만, 집을 짓고 분양해야 하는 건설사 입장도 전혀 이해하지 못하는 것은 아니다. 재건축 아파트 단지의 경우 조합원을 대상으로 브랜드 선호도 조사를 실시한다. 다른 아파트 브랜드에 비해 이미지 면에서 열세를 보이게 되면 자칫 공사 수주 건수 감소로 이어질 우려가 있다. 이런 현상이 지속되면 기업 경영 차원에도 좋지 않은 영향을 미치게 된다. 아파트 입주자 입장에서도 수십 년 동안 열심히 일해서 모은 돈으로 산 집이 브랜드 이미지 때문에 주변 시세보다 낮은 값어치로 매겨지는 것을 반길 리 없다. 브랜딩은 본래 이상적인 모습을 지향하기 마련이지만 그렇다고 해서 당장의 현실적인 문제를 무시할 수도 없다. 집은 '사는居住 곳'인 동시에 '사는購買 것'이다. 우리는 그런 시대에 살고 있다.

리뉴얼 프로젝트를 주관하는 담당 부서의 요청은 단순하고 명확했다. 전보다 고급스럽고 품격 있는 프리미엄 이미지를 브랜드를 통해 더욱 어필하는 것이었다. 그렇게 생각하면 프로젝트는 애초에 분양 마케팅 차원에서의 리뉴얼일 수도 있었다. 그럼에도 지금까지 유지되어온 푸르지오의 자산을 계승할 뿐

만 아니라 브랜딩을 통해 더욱 공고히 하는 방법을 찾고 싶었다. 단순히 프리미엄 아파트 이미지를 덧입히는 것이 아닌 '푸르지오다움'을 기반으로 삼았다. 푸르지오만의 언어로 프리미엄을 표현하는 것을 프로젝트의 핵심으로 정의했다.

브랜드 방향성을 수립하기 위해서는 먼저 사회문화적인 현상을 살피고, 해당 트렌드에 대응하는 다른 브랜드들의 활동을 파악해야 한다. 브랜드는 싸워서 이기는 것이 아니라고 이야기한 적이 있다. 어떤 사람들은 이를 두고 '남들이 어떻게 하든 나는 내 갈 길을 가면 된다.'라는 식으로 생각하는데 사실 그렇지 않다. 같은 콘셉트로 싸워 우위를 점하는 것이 아니라, 다른 브랜드의 커뮤니케이션 활동을 면밀하게 분석해 그들과 다른 방식으로 나만의 생각을 공고히 다지는 것을 의미한다. 똑같은 콘셉트로 누가 더 나은지 겨루다 보면 결국 할인이나 프로모션 같은 가격 경쟁으로 이어진다. 남들과 차별화된 고유의 목소리가 필요하다. 내 생각이 아무리 좋더라도 이미 누군가가 동일한 생각으로 좋은 평가를 받았다면 내 것은 미투 브랜드me-too brand에 불과하다. 상대를 알아야 나를 알 수 있다. 그러므로 브랜딩 트렌드나 유사 브랜드에 대한 리서치와 케이스 스터디는 많이 할수록 좋다. 물론 단순히 많이 알아보는 것만이 능사

는 아니다. 하나하나의 브랜드를 세밀하게 살피다 보면 어느 순간 넓은 관점에서의 커다란 흐름이 읽힌다. 그 흐름을 깊게 꿰뚫어 보고 적절한 방안을 제시하는 능력을 우리는 통찰력, 즉 인사이트라고 이야기한다. 높은 지적 수준에 도달한 브랜딩이나 디자인의 대가라면 이러한 통찰력을 바탕으로 직관을 발휘해 프로젝트를 풀어나가겠지만, 나 같은 사람은 밤낮으로 리서치를 해야 한다. 프로젝트마다 비즈니스 분야가 다르기도 하고, 라이프스타일 트렌드의 변화 속도가 빠르기 때문에 더욱 그렇다.

아파트 브랜드를 생각해보면 대체로 우리 머릿속에 떠오르는 이미지가 있다. 흔히 광고를 통해 접한 아파트 브랜드들은 대부분 고급스럽고 품격 있는, 세련되고 혁신적인 브랜드 이미지를 이야기한다. 이를테면 드레스를 입은 아름다운 여배우가 발코니에서 바깥 풍경을 바라보고, 클래식 선율이 흐르며 아파트 브랜드 로고가 등장하는 식이다. '진심이 짓는다'라는 카피를 내세워 실용성과 진정성을 통해 자부심을 전달하는 대림건설 e편한세상 정도가 기존 브랜드들과 다른 차원의 커뮤니케이션을 진행하고 있었다.

푸르지오는 '에너지절감' '친환경·웰빙' '품질 신뢰' 등의 이미지 요소가 우세한 것으로 나타났다. 내부 임직원 대상 조

사 결과에 따르면 구성원 역시 푸르지오를 '친근하고 편안한' '친환경적인' 브랜드로 인식했으며, '고급스러운' '자부심을 느끼는' 등의 브랜드 이미지를 보다 강조해야 한다고 판단하고 있었다. 브랜드의 프리미엄 이미지를 강화하기 위해 그동안 쌓아온 푸르지오의 긍정적인 이미지 요인을 단절하고 변화를 꾀하는 것은 결코 바람직하지 않다. 기존의 브랜드 자산을 더욱 굳건히 하되, 고급스럽고 자부심이 느껴지는 이미지를 더하는 진화의 방법을 찾고 싶었다. 진정으로 프리미엄한 삶이란 어떤 삶일까? 푸르지오가 지향해야 하는 프리미엄의 의미가 무엇인지를 정의하는 것에서부터 프로젝트를 시작했다.

주택 시장 정책이 변하고 라이프스타일이 전보다 다양해짐에 따라 레지던스나 공유 주거 시설과 같은 새로운 주거 옵션이 주목받고 있으며, 집 주변에서 생활의 모든 것을 해결하는 올인빌all-in-vill 현상도 두드러졌다. 또한 인공지능이나 사물인터넷과 같은 기술, 다양한 커뮤니티 서비스, 편의시설 등을 갖추어 단순히 높고 넓은 양적 편의를 넘어 '삶의 질' 차원의 편의성을 추구한다. 사람들은 이제 삶의 방식과 관련된 물음, 즉 '어디에 사느냐'가 아닌 '어떻게 사느냐'에 점차 관심을 갖는다. 푸르지오 역시 이전까지는 자연환경에 중점을 두었다면

앞으로의 푸르지오는 보다 넓은 관점으로 주거 환경을 생각한다. 입주민의 일상생활을 고민하며, 단지의 시설과 조경을 더욱 쾌적하게 꾸미고, 여러 커뮤니티 서비스와 최첨단 시스템을 제공해 편안한 일상을 누리게끔 한다.

그렇다면 푸르지오의 이런 다양한 노력을 통해 입주민이 얻는 편익은 무엇일까? 알랭 드 보통Alain de Botton은 『행복의 건축The Architecture of Happiness』에서 집의 본질적인 역할에 대해 "있는 그대로 나를 드러내고, 편히 쉬게 하고, 나를 나타내며, 자연과 가까이 하는 공간"이라고 말했다. 우리는 집에서 드레스를 입고 생활하지 않는다. 집이야말로 우리가 가장 편한 상태로 일상을 보내는 곳이다. 푸르지오의 입주민은 다양한 커뮤니티 서비스 덕분에 불편함이나 수고스러움 없이 가장 편안한 상태로 생활할 수 있다. 물론 이러한 기능적인 편익은 다른 아파트 브랜드에서도 누릴 수 있다. 그러나 푸르지오가 지금까지 쌓아온 인식 가치, 즉 브랜드 이미지는 다른 브랜드가 쉽게 모방할 수 없는 고유한 자산이다. 푸르지오는 이제 푸른 숲과 나무가 있는 자연nature 친화적인 삶을 넘어, 일상에서 번거로움과 수고로움 없이 가장 자연스러운 상태로 살아가는 본연natural의 삶을 지향한다. 지금까지의 프리미엄이 끊임없는 경쟁으로 더 높은 것을 갈망하는 삶이었다면, 푸르지오가 추구하는 프리미

natural nobility

엄은 나와 내 가족에게 집중해 현재의 행복을 중요시하는 여유
롭고 만족하는 삶으로 보다 높은 차원의 것이다. 각자의 라이
프스타일을 편안한 상태로 충분하게 누릴 수 있는 일상이야말
로 어쩌면 우리가 추구하는 가장 고귀한 삶이 아닐까. 사람들
이 본연의 삶에 집중할 수 있도록 생활에 필요한 모든 것을 고
민하고 제안한다는 취지에서 브랜드 리뉴얼의 큰 방향성을 '본
연이 지니는 고귀함The Natural Nobility'으로 정했다. 푸르지오의
대표적인 네 가지 주거 서비스는 인간이 본연의 삶을 영위하기
위해 마땅히 지녀야 하는 덕목인 맹자孟子의 인의예지仁義禮智를
기반으로 재구성했다.

친환경을 중시하며 푸르지오가 추구하던 '자연'은 이제 본
연의 삶을 표현하는 단어로 진화했다. 푸르지오는 본연의 고귀
한 삶을 입주민에게 제공하기 위해 지켜야 할 몇 가지 핵심 가치
를 설정했다. 먼저 기능적인 측면에서 내부 구조나 내구성과 같
은 주거 공간의 기본에 대한 믿음이 있어야 한다. 두 번째로 친
환경 이미지는 푸르지오가 지닌 차별적인 브랜드 자산이다. 사
람과 자연, 사람과 기술, 사람과 공간이 어우러져 균형을 이루는
것이 중요하다. 마지막으로 푸르지오가 추구하는 프리미엄은
다양한 입주민의 라이프스타일과 개성을 충족시키는 것이다.
그렇기에 항상 배려하고 존중하는 자세를 지녀야 한다.

푸르지오 브랜드는 결국 내부 구성원들이 만들어가는 것이다. 비록 프로젝트는 전체적인 브랜드 디자인 변경에 필요한 토대와 원만한 의사결정을 이루는 데 일차적인 목적이 있었다. 하지만 이 리뉴얼이 단순한 이벤트에 그치지 않고, 진화하는 푸르지오 브랜드의 의미와 고객에 대한 약속 역시 모든 구성원에게 꾸준히 전파되고 체화되기를 바란다. 궁극적으로 브랜드가 지향하는 바를 입주민이 어렴풋하게나마 체감한다면 푸르지오 브랜드 리뉴얼은 그제야 의미 있는 일이 될 것이다.

이 프로젝트에는 수개월 동안 브랜드 디자인, 건축 디자인, 인테리어 디자인 등을 수행한 여러 디자인 에이전시의 많은 노력이 배어 있다. 리뉴얼을 총괄한 에이전시로부터 프로젝트가 성공적으로 마무리되었다는 소식을 듣고 기쁨과 뿌듯함을 느꼈다. 이전 직장에서 함께 일했던 후배는 바쁜 와중에 프로젝트 기획을 위한 리서치를 도맡아 하고 전체적인 브랜딩 흐름을 도출했다. 대략적인 방향성만을 간략히 공유했음에도 전반적으로 두루 살피고 필요한 요소를 추출해서 구성한 드래프트draft 내용은 크게 나무랄 데 없었다. 신입 사원으로 채용해 함께 일하는 기간 동안 어느 것 하나 제대로 알려주지 못한 것 같은데 어느새 훌륭한 기획자가 되었다. 여러 사람들이 힘을 모아 좋은 결과물을 만들어낸 의미 있는 프로젝트였다.

생활의 이로운 흐름
믿음이 만드는 단순함의 힘

누군가 나에게 일상생활에서 불편한 것들을 나열해보라고 한다면 아마 공인인증서가 꽤 높은 순위에 자리할 것 같다. 그 뒤를 액티브엑스ActiveX와 같은 플러그인과 베라포트VeraPort, 이니세이프IniSafe 등의 보안 프로그램이 잇는다. 불과 몇 년 전까지만 해도 상대방에게 돈을 보내려면 공인인증서에 몇 번씩이나 로그인해야 했다. 그 과정에서 알 수 없는 프로그램을 서너 개 정도 기본으로 설치해야 겨우 계좌이체가 가능했다. 물론 내 계좌와 자산을 안전하게 지켜준다는 취지에서 생각하면 분명 필요한 것들이다. 하지만 해외 사이트에서 신용카드로 결제하거나 페이팔PayPal 서비스를 이용하다 보면, 애초에 그런 프로그램들이 왜 시스템상에서 처리될 수 없었는지에 대한 문과 출신 '컴알못'의 개인적인 궁금증이 생긴다. 한동안 맥Mac이나 아이폰에 보안 프로그램을 설치하지 못하거나 공인인증서

를 옮길 수조차 없어, 계좌이체를 할 때마다 윈도Windows 운영체제가 설치된 컴퓨터를 찾아다니기도 했다. 맥북MacBook을 기본으로 지급한 이전 직장에서는 구성원의 증명 서류 발급이나 은행 업무를 위해 공용 윈도 PC를 따로 배치해두기도 했다. 지금도 여전히 국세청, 관공서, 일부 은행 사이트에 접속하기 위해 맥에서 부트캠프Boot Camp를 이용해 윈도를 실행하고 있다. 언제쯤이면 맥으로 모든 관공서 업무를 처리할 수 있을까 하고 생각하면 답답하기만 하다. 계좌이체를 한번 하려 해도 은행마다 공인인증서를 등록해야 할 뿐만 아니라 보안카드나 OTP One Time Password 기기를 항상 가지고 다녀야 했다. 어떤 친구는 보안카드를 촬영한 사진을 스마트폰에 넣고 다닌다. 나는 보안카드에 적힌 숫자를 스캔해 보관하는 앱을 사용하고 있다. 하여튼 여간 번거로운 일이 아니다.

세계 최대 전자상거래 플랫폼 알리바바Alibaba의 마윈馬雲은 알리페이Alipay로 기존 금융시장에 도전하면서 "은행이 바뀌지 않는다면 우리가 은행을 바꾸겠다."라고 공언했다. 시간이 지나고 마윈이 말한 대로 알리페이는 중국 최대 규모의 전자화폐 시스템으로 자리매김했다. 2017년 중국 정부가 QR코드 결제 방식의 합법적인 지위를 인정했을 정도로, 알리페이는 온라인 거래뿐 아니라 오프라인에서의 자금 유통 방식까지 금

융과 관련된 많은 부분의 변화를 일으켰다.

국내에서도 2015년 공인인증서 의무 사용 규정 폐지와 함께 카카오페이Kakaopay나 토스Toss 같은 간편결제·송금 서비스가 출시되었다. 신용카드나 계좌를 연결해 온라인뿐 아니라 오프라인에서도 결제나 송금을 가능케 하는 다양한 서비스 덕분에 금융 생활은 훨씬 쉽고 편리해졌다. 2019년 상반기 기준으로 간편송금 서비스 이용 금액은 하루 2,000억 원을 넘어섰다. 높은 스마트폰 보급률, 핀테크fintech 관련 규제 완화 등으로 모바일 금융 서비스의 빠른 성장세를 실감할 수 있다. 서비스에 계좌를 연결해두면 간단한 비밀번호나 지문, 얼굴 인식만으로 이체와 결제가 가능하다. 공인인증서 의무 사용 규정 폐지에도 금융기관들은 공인인증서 사용 방식을 유지해왔다. 고객의 자산을 다루는 과정에서 보안에 문제가 생기면 은행의 책임이 막중한 까닭에 안전성을 최우선으로 여기기 때문이다. 그러나 편리한 모바일 금융 서비스의 활성화 흐름에 발맞춰 은행들도 이체나 조회 같은 기본 서비스 이용 방식을 보다 편리하게 개선하기 시작했다. IT 기업에 비해 다소 보수적인 자세를 취할 수밖에 없는 금융권 특성을 감안할 때 꽤나 큰 변화라고 할 수 있다. 신용카드 회사 역시 앱카드app card 결제 방식 등을 도입하면서 온라인 결제 프로세스를 상당 부분 단축시켰다.

IT 기술 기반의 테크핀techfin 기업이 앞장서서 사람들의 불편함을 해소하기 시작하자 쉽게 자세를 바꾸지 않던 금융권 역시 핀테크 차원으로의 변화를 단행하게 된 셈이다.

　　모바일 금융 서비스 시장이 커지면서 유사한 기능을 제공하는 서비스가 다수 출시되었다. 오프라인 간편결제 서비스가 강점인 삼성페이Samsung Pay, 온라인 쇼핑의 편리성과 포인트 혜택을 앞세운 네이버페이Naver Pay가 대표적이다. 이 서비스들의 커뮤니케이션 메시지는 대부분 '언제 어디서나' '쉽고 빠른 서비스' '다양한 사용처' '높은 혜택' 등이다. 이용자 역시 이러한 서비스에 대해 '쉽고 빠른' '간편한' 등의 기능적 속성을 주로 연상한다. 그러나 이미 해당 서비스를 사용해온 사람들은 서비스의 편리성에 동의한 것으로 간주할 수 있다. 현재 시장에서 경쟁 서비스의 점유율을 빼앗는 것을 넘어 전체적인 시장 규모를 키우는 차원에서의 커뮤니케이션을 고려하려는 노력이 필요하다. 그렇다면 아직 간편결제·송금 서비스를 사용하지 않는 이들이 갖는 인식의 장벽을 허물어야 한다.

　　한국은행 금융결제국의 지급 수단 및 모바일 금융 서비스 이용 행태 조사 결과에 따르면 사람들은 여전히 현금을 가장 안전한 수단으로 여긴다. 인터넷이나 모바일을 통한 쇼핑이 일상화되면서 편리성 측면에서는 신용카드나 체크카드를 사용

했을 때 현금 결제보다 만족도가 높은 것으로 나타난다. 하지만 "향후 어떤 지급 수단을 주로 이용하겠는가?"라는 질문에는 모든 연령대에서 현금 결제를 선호하는 비율이 압도적이다. 즉 모바일 간편결제·송금 서비스의 사용자와 비사용자 모두 개인 정보 보안에 막연한 두려움을 갖고 있는 것이다. 이는 편리한 서비스 개발도 중요하지만 그보다 해당 서비스가 안전하다는 인식을 심어주는 것이 선행되어야 함을 암시한다.

알리페이는 중국 모바일 결제 시장의 절반 이상을 차지한다. 위조지폐나 카드 복제와 같은 범죄가 적지 않다 보니 현금이나 신용카드보다 알리페이, 위챗페이WeChat Pay 등의 간편결제 방식을 더 선호하는 것이다. 그런 탓에 중국의 모바일 결제 시장은 2016년 집계 기준 약 9조 달러 규모로 성장했으며 이는 미국 시장의 80배 이상이다. 알리페이가 전면에 내세우는 기업 슬로건은 '믿으면 간단해진다Trust Makes It Simple'이다. '신뢰'를 간편결제 서비스에 대한 최우선 가치로 여긴다는 점을 알 수 있다. 기업의 목표는 고객이 믿고 거래할 수 있는 서비스를 만드는 것이고, 사람들은 그 서비스를 믿는 만큼 쉽고 편리한 금융 생활을 누릴 수 있다. 국내의 경우 신용카드 체계가 잘 정비되어 있고 금융 관련 보안 사고도 중국 대비 훨씬 적다. 그러나 금융 카테고리 특성상 사람들의 머릿속에는 '금융은 곧 안

전'이라는 등식이 강하게 인식되어 있다. 서비스가 나날이 편리해지는 만큼 그 이면에는 더욱 철저한 관리를 위한 강력한 보안 시스템 구축이 필수적이다. 카카오페이 내부 구성원 대상 조사에서도 "믿을 수 있는 브랜드 이미지를 지속적으로 강화해야 한다."라는 의견이 대다수를 차지했다. 이러한 내용을 토대로 카카오페이가 지향할 가장 기본적인 고객 가치는 '안전하고 믿을 수 있는 서비스'를 만드는 것으로 설정했다.

금융에 투자하는 시간이 많을수록, 금융 관련 지식이나 정보를 많이 보유할수록 양질의 금융 서비스를 누릴 수 있다. 이는 자산관리, 즉 자산의 증가로 이어진다. 이때 까다로운 가입 조건이나 어려운 상품 약관 등은 부담으로 작용한다. 카카오페이의 서비스 목표는 이러한 장애물을 제거해 정보나 빈부의 격차와 관계없이 누구나 다양한 금융 서비스를 사용하도록 하는 것이다. 누구에게나 열린 서비스, 친근하고 따뜻한 서비스를 지향한다. 이는 모기업인 카카오Kakao가 지닌 브랜드 속성과 맞닿아 있다. 카카오페이는 카카오톡Kakaotalk 플랫폼 안에서 작동하는 서비스로, 카카오의 브랜드 연상 이미지가 해당 서비스에도 그대로 전이된다. 실제로 스마트폰 사용자가 가장 빈번하게 사용하는 앱은 단연 카카오톡이다. 노란색을 접하면 반사적으로 카카오톡을 떠올릴 정도이다. 그런 이유로 대부분

의 스마트폰 사용자는 카카오페이를 친숙하고 대중적인 서비스로 인식한다. 다시 말해 카카오페이가 보유한 차별적인 강점은 곧 '카카오' 그 자체라고 할 수 있다. 누구에게나 열린 서비스, 친근한 서비스가 되는 것 또한 카카오페이가 지속하고 유지해야 하는 핵심 고객 가치이다. 매일 보는 카카오의 노란색을 구성원 중 누군가는 지겹다고도 하겠지만, 이는 브랜드의 주요 자산으로 친근하고 신뢰할 만한 이미지를 강화하는 중요한 요인이다. 또한 대부분의 서비스가 그렇듯 서비스의 기능은 직관적이어야 하고, UXUser eXperience 역시 최대한 사용자 관점에서 설계되어야 한다. 다양한 연령대의 사용자를 보유한 서비스이기 때문에 더욱 세심하게 배려해야 한다. 일부 기능을 숨겨두거나 독특한 트랜지션transition을 적용하는 것도 직관적인 화면 구성을 위해 지양해야 하며, 브랜딩을 명목으로 그래픽을 과하게 입히는 것도 바람직하지 않다.

안내문 하나에도 어려운 단어나 딱딱한 표현을 줄이고, 편안하며 친근한 말투를 사용해야 한다. 실제로 브랜드 재정립 방향성을 전사 크루에게 공유했더니 메시지에 대한 톤앤드매너tone and manner나 어투 교정 문의가 가장 많았다. 대수롭지 않거나 귀찮다고 느낄 수도 있는 부분이지만, 디테일한 요소를 통한 경험의 합이 전체 브랜드 이미지를 좌우한다고 생각하면

매우 중요한 일이다. 가령 '결제가 완료됐습니다.'와 '결제가 완료됐어요!'는 브랜드 개성 차원에서 큰 차이가 있다. 서비스를 사람이라고 생각했을 때 이 사람이 어떤 사람인지 정의하고 그에 맞는 어투와 표현을 적용하는 것은 무척 중요하다. 특히 대부분의 커뮤니케이션이 화면 안에서 텍스트로 이루어지는 점을 고려한다면 그 중요성은 더욱 크다. 기획 부서, 프런트엔드front-end 개발 부서, 제휴 및 사업기획 부서 담당자들이 서비스 기능에 관련된 어투 하나하나까지 신경 쓰는 모습을 보면서 새롭게 정의한 브랜드가 작동하고 있음을 실감했다. 브랜드는 브랜드 담당자나 마케팅팀의 힘만으로는 절대 완성할 수 없다. 강력한 브랜드를 만드는 힘은 내부 구성원으로부터 나온다. 몇 번을 강조해도 부족하지 않다.

신용카드의 등장으로 사람들은 현금 없는cashless 생활이 가능해졌다. 모바일 금융 서비스가 보편화되면서 이제 실물 카드조차 필요하지 않은 지갑 없는walletless 세상에 살고 있다. 카카오페이는 일차적으로 제공되는 간편결제·송금 서비스를 비롯해 멤버십 통합 서비스나 인증, 청구서 서비스, 투자 상품 제공 등을 통한 생활 금융 플랫폼의 모습을 지향한다. 지불결제 서비스로 생활 금융의 맥락을 점유하며, 빅데이터 기반으로 사용자의 금융 패턴을 분석해 다양한 상품과 서비스를 제공하

wallet — less

고자 한다. 금융 서비스에 IT 기술을 접목해 편리성을 고민하는 핀테크 서비스가 아닌 모바일 플랫폼을 기반으로 금융 활동이 가능한 테크핀 서비스를 활용한다. 이를 통해 사람들은 번거로움 없이 돈을 쓰거나 모으고, 또 자산을 관리해 이익을 낼 수 있다. 궁극적으로는 각각의 금융 활동에 들이는 사람들의 수고를 덜어줄 수 있는effortless 서비스가 되는 것을 브랜드의 지향점으로 설정했다. 사용자 입장에서는 신용카드 사용, 예금계좌 관리, 청구 요금 납부, 보험 상품이나 투자 분석과 같은 생활 속 모든 금융 활동의 흐름을 플랫폼 안에서 한눈에 확인할 수 있다. 이처럼 사람들의 수고를 덜어주고 누구에게나 열린 안전한 금융을 지향하는 서비스의 비전을 함축한 '생활의 이로운 흐름'을 브랜드 에센스brand essence로 정의했다. 브랜드 에센스란 브랜드가 지향하는 가치를 함축한 브랜드의 핵심이자 결정체를 담아낸 문구로, 직무와 관련해 구성원이 행하는 모든 활동의 근간으로 존재한다.

카카오페이가 만드는 '흐름FLOW'은 사용자의 금융자산Finance을 일상생활Life에서 누구나 쉽게 사용Open할 수 있는 서비스를 통해 가치Worth 있는 금융 활동으로 지원함을 의미한다. 카카오페이가 지향하는 '이로움'이란 서비스의 편리성이나 다양한 혜택을 뜻하며, 이는 실제 수익과 서비스에 대한 신

뢰일 수도 있다. 서비스 기획 부서에서는 간결하고 자연스러운 흐름의 서비스 플로를 고민해야 한다. UI^User Interface 디자이너는 항상 쉽고 직관적인 화면 구성을 염두에 둘 필요가 있다. 제휴 담당 부서에서는 오프라인 제휴처를 꾸준히 확대해 어디서나 서비스를 사용할 수 있도록 해야 하며 보다 많은 혜택을 제공하기 위한 방법을 고민해야 한다. 사업 부서에서는 타 금융권 대비 높은 투자 수익률의 상품 개발이 중요하다. 개발 부서에서는 사람들이 서비스를 믿고 사용할 만큼 강력한 보안 시스템을 우선시해야 한다. 이렇듯 모든 업무가 중요하기에 현실적으로 브랜딩 과정에서는 늘 어려움을 겪게 된다. "각자 맡은 업무로 바쁘다 보니 브랜드에까지 신경 쓸 겨를이 없다."라는 구성원의 푸념 섞인 이야기를 들은 적도 있다. '과연 브랜드는 모바일 서비스에 얼마나 중요한가?'에 대해 자문한 적도 있다. 그럼에도 이러한 모든 것이 충족될 때, 사람들은 카카오페이를 단순한 간편결제 서비스가 아닌 금융 생활 전반에 이로운 흐름을 제공하는 유용한 브랜드로 인식할 수 있다. 그러려면 브랜드가 우선되어야 한다. 앞서 언급한 모든 업무는 브랜드에서 파생되어야 한다. 내부의 명확한 브랜드는 좋은 서비스를 만들고, 좋은 서비스는 많은 사람들에게 사랑 받는 브랜드로 자리 매김할 것이다.

- 아크네스튜디오는 시즌마다 새롭고 감각적인 컬렉션을
 선보이지만 그 근간에는 변하지 않는 생각이 있습니다.
 일반적인 패션 브랜드와 다른 행보로 '파격'이라는 수식어를
 달고 다니는 아크네스튜디오에게는 스스로에 대한 믿음과
 자신감이 가장 큰 브랜드 자산인 듯합니다.

- 이노션월드와이드Innocean Worldwide에서 발행하는 사내 매거진
 《라이프 이즈 오렌지LIFE IS ORANGE》 33호에 기고한
 칼럼의 타니타 브랜드 사례를 엮었습니다. 헬스케어 브랜드
 이야기를 쓰고 있던 당시는 한창 회사를 꾸리던 때라
 '건강한 브랜드'에 대해 고민하기도 했습니다. 구성원의 생각을
 사보로 공유하는 일도 건강한 브랜드를 만드는 일환일 것입니다.

- 푸르지오 리브랜딩 프로젝트로 좋은 집의 요건에 대해
 난생처음 깊이 생각해보았습니다. 공간구조, 도심과
 가까운 접근성, 주변의 근린시설⋯⋯ 여러 가지를
 곰곰이 따져보다가 결국 가족과 함께 마음 편히 발 뻗고
 잘 수 있는 집이 제일이라는 생각이 들었습니다.

- 카카오의 구성원은 서로를 영어 이름으로 부릅니다.
 저는 대학생 시절 영어 회화 학원에서 쓰던 '테드Ted'라는
 이름을 사용했습니다. 덕분에 한동안 회사에서는 테드로, 회사
 밖에서는 임태수로 살았습니다. 마치 아이언맨처럼 매일 아침
 테드라는 업무형 인간으로 변신하는 기분을 느끼기도 했습니다.

브랜딩

브랜드다움의 실체화
블루보틀의 여백이 지닌 의미

브랜드에 내재되어야 하는 넓은 의미에서의 브랜드를 명확하게 정의했다면, 이제는 그 브랜드를 고객 접점에 표출해야 한다. 브랜드의 생각과 방향성, 브랜드가 추구하는 스타일 등을 모든 커뮤니케이션 접점에 일관되게 실체화하고 지속적으로 전달할 수 있느냐에 따라 사람들은 좋은 브랜드와 그렇지 않은 브랜드를 구분한다. 우리가 일상에서 어떤 브랜드를 좋아하는지 떠올려 보면 생각보다 논리적이지 않다. 어떤 사람에게 호감을 가질 때도 그렇다. 그저 감각적으로 좋은 느낌이라거나 왠지 마음에 든다고 생각하는 정도일 것이다. 좋으면 그냥 좋은 것이지 특별한 이유가 있을까 싶지만, 모든 일에는 이유가 있기 마련이다. 표정이 편안하거나, 목소리가 나긋나긋하거나, 스타일이 좋거나, 취향과 사고방식이 나와 비슷하거나 하는 점이 아마도 그 사람을 좋아하는 이유일 것이다.

브랜드 역시 마찬가지다. 개인적으로 좋아하는 브랜드가 왜 좋은지 곰곰이 생각해보면 어렵지 않게 그 이유를 찾을 수 있다. 일례로 이솝Aesop의 핸드크림 하단에는 "진정한 시는 이해되기 전에 전달된다.Genuine poetry can communicate before it is understood."라는 T. S. 엘리엇T. S. Eliot의 글귀가 조그맣게 쓰여 있다. 여기서 'poetry'는 '시詩'를 의미하는 동시에 '우아한 아름다움'을 뜻한다. 스킨케어 브랜드인 이솝의 특성에 비추어 보면 '진정한 아름다움은 이해되기 전에 전달된다.'라는 의미로도 해석할 수 있다. 누군가는 대수롭지 않게 지나쳐버릴 수도 있지만, 이솝의 사상과 방향성을 비롯해 브랜드의 재치를 엿볼 수 있는 대목이라고 생각한다. 실제로 이솝은 브랜드 커뮤니케이션을 통해 외면의 아름다움과 내면의 아름다움을 동시에 강조한다. 안팎의 아름다움이 어우러질 때 그 아름다움은 자연스럽게 표출된다는 브랜드 철학을 시인의 말을 인용해 표현한 것이다.

이와 마찬가지로 진정으로 아름다운 브랜드는 별도의 마케팅 커뮤니케이션 없이도 사람들 사이에 전해지기 마련이다. 어떤 브랜드에 호감이 생기는 것을 '마음이 움직인다'라는 의미에서 감동感動이라고 표현한다면, 진정으로 아름답다고 느껴지는 브랜드들은 이미 사람들이 모든 접점에서 감동하도록 치밀하게 준비해둔 것이다. 그런 브랜드의 공통점을 살펴보면

자신들의 생각을 다양한 언어적·시각적 이미지로 계속해서 표현하고, 모든 접점에서 일관된 브랜딩 방식으로 전개해나가며, 다른 브랜드와 다른 고유한 스타일로 어필한다. 매스미디어의 마케팅 커뮤니케이션에 투자하지 않고도 이숍, 아크네스튜디오, 프라이탁Freitag처럼 사람들이 열광하는 매력적인 브랜드가 될 수 있다. 반대로 막대한 커뮤니케이션 비용을 들여도 사람들이 관심을 갖지 않는 브랜드가 있기 마련이다. 어떤 브랜드든지 간에 굳이 좋지 않은 생각을 할 리는 없다. 내부에서 지닌 좋은 생각을 어떻게 실체화하는가의 차이라고 볼 수밖에 없다. 매력적인 생각을 매력적으로 실체화하는 브랜드를 어느 누가 좋아하지 않을 수 있을까.

브랜드의 실체화를 위해서는 가장 먼저 브랜드의 이름과 시각적 상징물인 로고가 필요하다. 브랜드의 명칭은 브랜드가 지향하는 바를 담을 수 있는 적당한 크기의 그릇이어야 한다. 그릇이 너무 크면 표현하고자 하는 이미지가 명확하게 전달되지 않고 추상적으로 비칠 수 있다. 반대로 너무 작은 그릇에 담으면 향후 브랜드 확장에 제한이 생길 수도 있다. 앞서 언급한 애플의 사례와 같이 '대표 브랜드'는 브랜드의 지향 이미지를 포함하면서도 확장 가능한 큰 그릇에 담고, '라인 브랜드'는 아이폰이나 애플워치Apple Watch처럼 직관적으로 표현하는

것이 좋다. 브랜드 명칭을 정했다면 그에 어울리는 로고가 필요하다. 브랜드 명칭과 로고는 하나의 아이디어 줄기에서 만들어야 이상적이지만 대체로 명칭부터 정하고 그에 적합한 로고를 디자인하게 된다. 따라서 브랜드 명칭은 그 이름이 시각적으로 어떻게 표현될 수 있을지 염두에 두고 개발하면 효율적이다. 브랜딩이 성행하던 시기에는 브랜드 심벌과 함께 워드마크word mark를 디자인하는 경향이 강했으나, 최근에는 고딕체로 만들어진 미니멀한 스타일의 로고타이프가 패션 브랜드를 중심으로 대세를 이룬다. 물론 트렌드는 계속 돌고 돌기 때문에 시간이 지나면 또 바뀔 수도 있다. 무작정 유행을 따르기보다는 접점에 적용하는 상황을 시뮬레이션해 적절한 방법을 정하는 편이 좋다. 브랜드의 속성이나 지향 이미지를 함축해 시각적으로 표현해내야 하는 심벌마크 제작은 매우 어려운 작업이지만, 다양한 접점에서의 사용이 쉽고 편리하기 때문에 여전히 많은 브랜드가 선호한다.

대표적으로는 나이키의 스우시나 애플의 사과 심벌이 있다. 메르세데스-벤츠, 아우디Audi, 폭스바겐 등 대부분의 자동차 브랜드 역시 심벌을 차체의 앞뒤에 붙여 엠블럼으로 활용하기도 한다. 심벌 스타일은 브랜드마다 다르지만 요즘은 이 또한 로고타이프와 마찬가지로 미니멀한 스타일이 트렌드이다.

루이비통Louis Vuitton, 샤넬Chanel, 버버리Burberry와 같은 패션 브랜드는 알파벳 철자를 활용해 만든 모노그램monogram 스타일의 심벌을 적용하고 있다. 기존 아이폰의 iOS6까지 적용된 앱 디자인이나 인스타그램Instagram의 초기 로고는 아날로그 감성이 느껴지는 스큐어모피즘skeuomorphism 방식의 입체적이고 사실적인 표현을 채택했다. 그러나 최근에는 장식적인 요소를 최대한 배제하고 디지털 환경에 적용하기 쉬운 플랫 디자인flat design 방식의 단순명료한 표현으로 점차 흐름이 바뀌고 있다. 브랜드 명칭과 로고를 만들 때는 유사 상표가 있는지 면밀히 검토한 뒤에 결정해야 한다. 특허청에 이미 등록된 상표와 의미나 형태가 유사한 명칭 및 로고를 사용하게 되면 상표권 보유권자로부터 사용을 금지당할 수도 있다. 브랜드 개발을 다시 해야 하는 리스크 때문에 각별히 유의할 필요가 있다. 유사 상표가 없다고 판단되면 상표권 출원 등록 절차를 밟는다.

브랜드 명칭과 로고가 정해지면 웹사이트나 모바일 앱과 같은 커뮤니케이션 창구가 필요하다. 가장 먼저 도메인 주소를 결정해야 한다. 상표와 마찬가지로 닷컴.com 시장도 이미 포화되어 브랜드 명칭 앞뒤에 쉬운 단어를 붙이거나 아예 닷컴이 아닌 다른 도메인을 구입하는 경우도 늘고 있다. 또한 웹사이트와 모바일 앱의 주요 기능을 정의하고 브랜드를 효과적으로

표현하는 동시에, 사용자가 쉽게 원하는 정보를 얻을 수 있도록 효율적인 UX 플로를 기획한다. 웹사이트에는 로고뿐 아니라 컬러, 폰트, 아이콘, 이미지, 레이아웃 등 다양한 디자인 요소가 포함된다. 따라서 브랜드 로고를 만들기 전 주요 요소에 대해서도 전반적으로 정의해두는 편이 좋다. 그렇지 않으면 웹사이트를 비롯한 주요 접점마다 제각기 다른 요소들을 활용하게 되어 일관된 이미지로 표현해내기 어렵다. 지정 폰트, 컬러, 아이콘 스타일, 이미지 룩앤드필look and feel과 같은 기본 요소는 활용 빈도가 높다. 웹사이트와 모바일 앱 디자인 과정에서는 브랜드의 개성 표현이 가능한 인터페이스나 트랜지션을 적용할 수도 있다. 온라인 셀렉트숍 29CM의 초기 모바일 앱에서는 화면을 양쪽으로 벌리면 숨겨진 아이콘들이 보이기도 했다. 독특하고 엉뚱한 개성을 추구하는 브랜드 아이덴티티에 부합하는 방식이라고 생각했는데 직관적인 면이 아쉬웠기 때문인지 업데이트 이후 사라졌다.

　　가장 인상적인 브랜드 실체화 사례로는 포코페이Pocopay를 꼽을 수 있다. 에스토니아, 네덜란드, 스페인 등지에서 론칭한 간편송금 서비스인 포코페이는 통화의 개념을 더 이상 실물 통화가 아닌 네트워크상에 흐르는 유동적인 통화liquid currency로 정의했다. 이러한 서비스 콘셉트를 디자인적으로 표현하기

위해 고객의 자산을 '물방울'로 해석하고, 전체적인 서비스 경험의 접점에 일관된 브랜드 디자인 콘셉트인 '페이먼트 드로플릿Payment Droplet'을 적용했다. 브랜드 워드마크와 심벌 역시 물방울이 이어진 듯한 조형으로 만들었다. 웹사이트를 비롯한 기타 접점 역시 브랜드 컬러인 보라색과 물방울을 의미하는 원형 모티브를 활용해 일관되게 디자인했다. 서비스 메인 화면의 정중앙에 배치된 물방울은 사용자의 보유 자산을 의미한다. 물방울을 떼어내면 최근에 이체했거나 자주 거래하는 사람들의 아이콘이 화면 상·하단에 나타난다. 원하는 사람의 아이콘에 물방울을 가져다 놓으면 이체금액 입력 화면으로 전환되는 식이다. 포코페이가 지향하는 빠르고 유동적이며, 쉽고 간단하게 돈을 주고받는 서비스의 특성이 잘 드러난 디자인이다. 실제 물방울을 떼어내고 합치는 듯한 인터페이스로 구현해 직관적인 동시에 유니크하게 표현했다.

웹사이트와 모바일 앱 등 온라인 커뮤니케이션 접점 구축과 함께 트위터Twitter나 인스타그램과 같은 소셜 네트워킹 서비스 계정을 만들고 업로드할 콘텐츠를 준비한다. 콘텐츠는 각 매체별 특징을 고려해 계획해야 한다. 트위터는 짧은 메시지로, 인스타그램은 하나의 이미지로 임팩트를 만들어내야 한다. 주요 오프라인 접점으로는 매장의 사이니지signage, 디스플레

이, 제품 패키지, 쇼핑백 등이 있다. 필요한 것의 우선순위를 정한 뒤 하나씩 차례대로 만들어가면 된다. 주의할 점은 브랜드가 지향하는 브랜드스러움이 모든 접점과 매체에 반영되었는지 꼼꼼하게 점검하는 것이다. 제작물마다 디자이너가 다르고 실제 제작하는 외부 협력 업체가 다를 경우에는 전체적인 브랜드의 일관성이 흐트러질 수 있다. 따라서 내부의 브랜드 담당자는 제작물이나 콘텐츠를 제작하기 전에 브랜드가 지향하는 모습과 추구하는 스타일을 협력사의 기획자나 디자이너에게 충분히 설명해야 한다.

카페는 브랜드의 실체화 방식을 공감각적으로 느낄 수 있는 좋은 장소이다. 브랜드 실체화 사례를 직접 찾아보고 싶다면 카페에 가는 것을 추천한다. 카페에는 커피를 비롯해 다양한 제품이 진열되어 있고 점원들의 표정, 말투, 태도 같은 것을 직접 접할 수 있다. 테이블과 소파의 컬러나 재질감, 쇼핑백, 배너, 포스터 등에서도 브랜드가 추구하는 스타일을 짐작할 수 있다. 조명의 밝기와 배경 음악의 플레이리스트도 브랜드의 인상을 좌우하는 중요한 구성 요인이다. 모바일 앱으로 음료를 주문하고 적립하는 과정에서도 무의식중에 브랜드스러움을 경험하게 된다. 카페는 온·오프라인을 통해 접하게 되는 브랜드 경

험이 모두 응축된 집약체라고 할 수 있다. 우리가 카페를 자주 찾는 이유는 커피 자체를 소비하기 위함이기도 하지만, 그보다 커피를 마시는 시공간을 소비한다는 차원으로 보는 것이 더 적절하다. 누군가와 여유롭게 앉아 이런저런 이야기를 하고 싶을 때 카페를 찾는다. 그러다 보니 아무래도 아늑하고 편안한 공간을 찾게 된다. 카페를 고르는 나만의 기준을 잠시 이야기하자면, 조명이 너무 밝지 않아야 하고 음악은 대화를 방해하지 않을 정도의 볼륨으로 흐르는 편이 좋다. 옆 사람의 대화 내용이 파악되지 않을 만큼의 테이블 간격도 중요하게 여기는 것 같다. 물론 좋은 원두와 커피 맛을 기본적으로 갖추었다는 점은 전제되어야 한다.

스마트 디바이스와 인공지능의 기반으로 하는 디지털 문명이 일상을 파고들수록 커피 산업은 더욱 아날로그 지향적인 모습으로 변모할 것이라고 예측한다. 생각해보면 일상에서 누군가와 만나 얼굴을 맞대고 대화다운 대화를 나누는 공간은 카페밖에 없다. 사무실에서도 사내 메신저로 대화하고 전자결재로 업무를 처리한다. 친구와도 페이스북Facebook 메신저나 카카오톡으로 대화한다. 전화를 거는 일이 새삼스러울 정도로 비대면 커뮤니케이션이 일상에 자리잡았다. 그럼에도 카페에서는 직접 대화하게 된다. 서로를 마주 보고 표정을 살

피며 교감한다. 커피 문화나 트렌드를 가만히 되짚어 보면 대부분 테이크아웃 형태로 바쁜 일상에 맞춰 빠르게 만들어지고 빠르게 소비되다가 어느 순간부터 스페셜티 커피, 드립 커피 등을 중심으로 느리게 만들어지고 느리게 소비되는 모습이 관찰된다.

전 세계적으로 발전 속도가 가장 빠른 편에 속하는 한국에서 역설적으로 느린 라이프스타일을 점차 적극 받아들이는 추세이다. 여기에는 인간적인 모습에 대한 결여를 채우거나 일상의 여유를 찾는 일을 '카페'라는 시공간을 통해 이루려는 인간 본연의 욕구가 숨어 있다. 현대인은 눈뜨는 순간부터 다시 잠자리에 들 때까지 쉴 새 없이 바쁘다. 일과 가정, 인간관계 등에 대한 수많은 생각을 동시에 해야 하고 그런 고민이 여전히 해결되지 않은 채 하루를 마감한다. 카페는 그사이에서 잠시 쉬어가기 위한 일상의 여백 같은 존재가 아닐까 싶다. 제주에서 지낼 때는 테라로사Terarosa 서귀포점의 원두를 직접 사다가 핸드드립으로 내려 마셨다. 커피라는 음료 자체를 마시기 위한 행위이긴 하지만, 커피포트에 물을 끓인 다음 드리퍼dripper에 필터를 접어 끼워 그 안에 커피를 넣고 물을 부으며 기다리는 과정의 여유로움을 좋아한다. 개인적으로 커피는 여유로움을 상징하는 오브제라고 생각한다. 스타벅스Starbucks의 테이크아

웃 커피를 한 손에 들고 사람들 사이를 바쁘게 걸어가는 뉴요커의 모습과는 거리가 멀다. 물론 지금의 카페 문화가 자리 잡게 된 배경에 커피 산업의 발전과 저변 확대 과정이 필수적이었다고 생각하면, 산업적인 측면에서 스타벅스가 일정 부분 기여했다는 점은 부정할 수 없다.

예전처럼 커피를 즐겨 마시지는 않지만 여전히 카페를 자주 찾는다. 술을 마시지 않기 때문에 친구들과 삼삼오오 모여 이런저런 이야기를 나누기에는 카페만 한 곳이 없다. 평일 오후 고즈넉한 분위기의 앤트러사이트Anthracite나 맛있는 빵이 갓 구워 나오는 오전 시간대의 아우어Our_ 같은 곳도 물론 좋지만, 낯선 동네에 가면 아무래도 스타벅스를 자주 찾게 된다. 어느 지역에나 하나씩 있다는 점도 큰 이유이겠으나 그보다 모든 매장에서 거의 동일한 경험을 할 수 있어 심리적인 부담이 적은 편이다. 점원의 응대 방식, 즐겨 마시는 커피의 맛, 공간의 구성과 분위기 등이 전반적으로 균일하기 때문에 낯선 동네의 스타벅스에 들어설 때 왠지 모를 안도감을 느끼기도 한다. 가장 빈번하게 찾는 카페 브랜드는 스타벅스이지만, 가장 선호하는 카페 브랜드는 스페셜티 커피 전문 브랜드인 블루보틀이다. '글로벌 커피 전문 브랜드'라는 공통분모를 가졌으나 블루보틀은 스타벅스와 사뭇 다른 개성을 지닌다. 밝고 편안한 분위기, 여

백을 강조하는 매장 레이아웃이나 브랜드 디자인, 동양의 다도
茶道 문화와 유사한 핸드드립 커피 제조 방식 등 많은 요소가 비
교된다. 스텀프타운Stumptown이나 인텔리젠시아Intelligentsia 등도
물론 훌륭한 스페셜티 커피 브랜드이지만, 개인적인 취향 탓인
지 블루보틀에 더 마음이 간다.

　　스타벅스로 대표되는 프랜차이즈 커피 전문점이 전 세계
적으로 거대한 흐름을 만들 때, 대부분의 카페 브랜드는 스타
벅스가 만든 프레임 안에서 경쟁 우위를 점하기 위해 노력했
다. 국내 프랜차이즈 카페들도 스타벅스를 벤치마킹해 더 빠르
고 효율적으로 커피를 제공할 수 있는지 고민했다. 더 많은 매
장을 갖추고 더 저렴한 가격으로 커피를 제공하는 유통 시스템
에 대해 고민한 '규모의 경제' 차원이라고 할 수 있다. 낮은 브
랜드 로열티brand loyalty로 경쟁력을 갖추기 위해서는 가격 경쟁
이 불가피하다. 생두의 퀄리티가 낮아지거나 원두 로스팅 방식
이 달라질 수도 있다. 원두 이외의 첨가물이 들어갈 수도 있다.
그런데 블루보틀 창업자는 전혀 다른 방식을 고민했다.

　　커피의 품질이나 맛이 아닌 '브랜드의 실체화'라는 관점
에서 블루보틀은 무엇보다 먼저 핵심 가치를 명확하게 드러낸
다. 블루보틀이 브랜드 접점에서 사람들에게 전달하는 첫 메시
지를 살펴보면 "커피는 아름다워야 하고, 복잡하지 않아야 하

며, 믿을 수 있어야 한다. We believe coffee should be beautiful, uncomplicated, and dependable."라고 이야기한다. 세 가지 핵심 가치를 바탕으로 브랜드의 공간과 서비스를 만들어낸다. 흔히 스타벅스가 문화를 판다고 이야기하는데 블루보틀이 추구해온 문화는 스타벅스와 또 다른 차원의 것이다. 블루보틀의 브랜드 경험을 앞서 언급한 핵심 가치에 빗대어 표현하자면, 복잡하지 않은 간결한 과정으로 만든 믿을 만한 품질의 커피를 편안하고 아늑한 분위기에서 집중해 즐길 수 있도록 하는 것이다. 조금 불편하고 느리더라도 최상의 품질을 지닌 신선한 커피를 제공하겠다는 브랜드 철학은 장인 정신과 맞닿아 있다. 한편 블루보틀을 필두로 스페셜티 커피 트렌드가 확산되자 스타벅스 역시 리저브reserve 매장을 구축해 스페셜티 커피 브랜드에 대응한 것도 인상적인 부분이다.

단순함을 미덕으로 삼아 매우 세부적인 부분까지 정교함을 놓치지 않는 블루보틀의 브랜딩 방식은 애플의 스티브 잡스가 추구한 제품 제조 철학과도 닮아 있다. '단순함이야말로 최고의 세련됨'이라는 신조를 내세워 제품을 비롯한 모든 부분에서 불필요한 장식을 최대한 없애 본질적이고 단순한 디자인을 선호해온 애플의 미의식은, 독일 바우하우스Bauhaus의 철학과도 상통한다. 매장의 구성 방식도 유사하다. 방문객을 우선시

하는 애플 스토어에서는 인테리어나 장식을 가급적 배제하고, 낮은 테이블에 가지런히 놓인 제품을 중심으로 점원과 고객이 끊임없이 소통한다. 이러한 분위기는 블루보틀 매장에서도 느낄 수 있다. "시선을 거스르는 오브제가 없고 미니멀한 인테리어를 적용해 고객이 제품 자체에 집중할 수 있는 애플 스토어의 공간 구성과 동선을 좋아한다."라고 밝힌 창업자 제임스 프리먼James Freeman은 "커피 매장 역시 절제되고 친근하며 개방적인 공간으로의 접근이 필요하다."라고 말했다. 일본 교토의 난젠지南禅寺 근처 고택을 매장으로 사용한 블루보틀에 가면, 이 브랜드에 '절제'와 '단순함'이라는 가치가 얼마만큼 강하게 반영되었는지를 실감할 수 있다. 외관은 거의 손대지 않고 커피 제조와 고객 체류를 고려한 최소한의 인테리어만을 적용해 운영 중이다.

웹사이트에서는 커피 제조와 원두 관리 방법 등 품질 높은 커피를 위해 필요한 것을 상세히 소개한다. 블루보틀의 오리지널 드리퍼는 커피 추출 시간을 단축하면서도 일관된 맛을 실현하고자 미국 매사추세츠공과대학Massachusetts Institute of Technology, MIT 출신 물리학자들과 함께 개발했다고 알려질 정도로 커피의 맛과 품질 관리에 심혈을 기울인다. 단기적인 수익 극대화를 위해 매장 규모를 확대하기보다 아주 장기적인 관점에

atypical bottle

서 블루보틀이 지향하는 커피 문화를 전파하려 노력한다. 또한 이를 사람들에게 효과적으로 전달하기 위해 브랜딩과 구성원 교육 등 블루보틀의 철학을 다지는 일에 전체 매출의 30퍼센트 가량을 재투자하고 있다.

국내에 블루보틀이 들어온다는 소식이 전해지자 첫 번째 매장은 서울 강남의 테헤란로에 생길 것이라는 소문이 돌았다. 당시 사람들은 "블루보틀이 테헤란로에 어울리지 않는다."라고 이야기하기도 했다. 매장이 생기기도 전에 '블루보틀답다.' 와 '블루보틀답지 않다.'를 판단한 기준은 무엇이었을까? 블루보틀이 추구하는 스페셜티 커피에 대한 철학, 여유롭고 편안한 매장 분위기, 숙련된 커피 제조 방식 등이 뉴욕의 맨해튼Manhattan과 닮은 바쁘고 번잡한 테헤란로에 어울리지 않는다고 생각했던 것이다. 다소 규모가 작고 느리더라도 좋은 재료로 정성을 들여 제대로 된 커피를 만들겠다는 명확한 생각과 아티스트다운 태도를 갖춘 이 브랜드는 서울의 성수동을 첫 번째 매장 위치로 낙점했다. 그리고 곧이어 서울의 삼청동에 두 번째 매장을 열었다. 성수동은 공장지대 재생건축을 바탕으로 힙스터에게 사랑받는 지역이자 아티스트와 디자이너가 몰려들어 '한국의 브루클린'이라고 불리는 곳이며, 경복궁 옆 미술관이 즐비한 삼청동은 고즈넉한 분위기가 인상적인 동네다. 블루보틀은

해당 지역의 이러한 면이 브랜드 이미지와 잘 어울린다고 판단했을 것이다. 매장 입지를 선정할 때부터 자신들이 추구하는 브랜드다움을 고려하는 면모를 보여주었다.

스타벅스가 표준화된 커피를 표준화된 접객 방식으로 빠르게 제공한다면, 블루보틀은 바리스타의 자유와 책임 아래 드립 방식으로 커피를 추출한다. 스타벅스의 점원은 언제나 친절하지만 친근함과는 약간 거리가 있다. 블루보틀의 경우에도 고객 응대와 관련된 엄격한 브랜드 매뉴얼이 있을 텐데, 그럼에도 점원과 눈을 맞추고 대화를 나누다 보면 자연스러운 표정이나 친근한 미소가 인상적이다. 그런 편안함은 매뉴얼 이전에 내부 구성원 간의 문화를 중요하게 여길 때 표출된다. 자유로운 조직 문화를 기반으로 스페셜티 커피 브랜드에 대한 자부심을 지니고 고객을 응대할 때 나올 수 있는 분위기다.

전문적인 지식을 바탕으로 향수에 대해 친근하게 설명해주는 르라보Le Labo의 점원들과 비슷하다. 맨해튼의 블루보틀 점원은 양손 가득 센트cent를 든 내 모습을 보더니 함께 동전을 세며 계산을 도와주기도 했고, 르라보의 점원은 한참 향수에 대해 설명하던 도중에 브루클린에서 가장 맛있는 로컬 스테이크 전문점을 추천해주기도 했다. 스타벅스가 미국식 프랜차이즈라면 블루보틀은 아시아의 장인匠人 문화에 가깝다.

제임스 프리먼은 여러 인터뷰에서 "순수하게 정성을 다해 고객을 대접하겠다."라는 환대의 정신을 강조했다. 공간 구조상 일반적인 카페에서는 바리스타가 고객에게 등을 보이는 반면, 블루보틀은 커피를 제조하는 동안에도 바리스타와 고객이 마주 보게 된다. 이러한 작은 차이가 공간의 전체적인 분위기를 좌우한다. 매장을 프랜차이즈화하지 않고 우리나라를 비롯해 미국과 일본에서 모두 직영하는 것 역시 고객에게 일관된 브랜드 경험을 제공하기 위함이다.

개인적으로 블루보틀의 가장 큰 매력은 '비정형과 정형이 만드는 대조와 균형의 아름다움'이라고 생각한다. 초기 브랜드 로고는 푸른 병 위에 브랜드 명칭을 스크립트체로 쓴 다소 정돈되지 않은 산만한 형태였다. 당시 로고는 사실 지금처럼 매력적으로 보이지 않는다. 그러나 도쿄의 조용한 동네에 자리 잡은 반듯한 사각형 건물, 기요스미淸澄점 내부의 넓은 흰색 벽면 구석에 놓인 파란색 병은 생동감과 임팩트를 만들어낸다. 비정형적인 심벌과 여백이 만들어낸 특별함이 브랜드의 핵심 가치와 맞아떨어지면서 마침내 블루보틀은 단순한 커피 전문점이 아닌 하나의 고유한 브랜드로 인식되었다. 대다수 브랜드의 로고가 완벽한 조형을 좇고 간판을 가득 메운 디자인을 적용할 때,

블루보틀은 정반대의 방식으로 스스로를 어필했다. 아스팔트 빛 도심에서 발견하는 비정형의 청량한 병 모양의 심벌은 일상에서의 해방감과 자유로움을 느끼게 한다. 일본으로 진출한 시기부터 블루보틀은 현재의 브랜드 디자인을 적용해왔다. 물론 심벌을 제외한 모든 브랜드 디자인은 철저하게 계산된다. 매장에 비치된 리플릿과 패키지, 웹사이트 등을 살펴보면 로고타이프와 타이포그래피에 엄격한 가이드라인을 적용한다. 불완전해 보이는 심벌과 완벽성을 기하는 다른 디자인 요소가 극적인 대비를 이루며 조화롭게 어우러진다. 브랜드 디자인 외 다른 요소에서도 마찬가지다. 건물이 밀집한 거리에 군더더기 없이 정돈된 쾌적한 공간, 오래된 건물 내부에 스테인리스로 만들어진 커피 바, 숙련된 기술을 지닌 전문 바리스타가 건네는 친근함 같은 것들 역시 대조와 균형을 이루며 오묘한 아름다움을 드러낸다.

누구나 창업할 때는 시장의 문제점을 발견하고, 그 문제점을 해결하기 위한 자신만의 방식을 실현하고자 한다. 그 방식을 견고하게 유지해나가면 사람들은 '브랜드의 소신'이라고 칭하며, 더 오랜 시간 지속하면 '브랜드의 철학'이라고 일컫는다. 브랜드의 소신과 철학을 분명히 확립하고 실제 접점에 실체화한 점이 사람들로 하여금 블루보틀을 매력적인 브랜드로

인식하게 했다. 미국에서는 스페셜티 커피에 대한 니즈가 인기의 주된 원인이겠지만, 국내의 경우에는 공간 구성이나 제조 방식에서 비롯한 여유로운 브랜드 경험에 기인한다고 분석할 수 있다. 장식적인 요소를 최대한 덜어내고 여유로움과 여백의 미를 강조하는 브랜딩 방식도 한몫했다.

블루보틀은 "맛있는 커피를 마시는 문화가 확산되도록 기반을 다지겠다."라고 말한다. 품질과 맛을 중시하는 문화를 구축하지 않은 채 커피만 팔거나 가격 경쟁만 한다면 브랜드의 약속을 오래 지속하기 어렵다. 유통망이나 가격 경쟁력으로는 스타벅스 같은 프랜차이즈를 상대할 수 없다. 고유의 방식으로 만드는 품질 좋은 커피와 그 밖의 제반 요소가 어우러진 특별한 브랜드 경험을 만들어내야 한다. 이는 곧 상징으로서의 브랜드, 자아표현 차원에서의 라이프스타일 브랜드로 사람들의 마음에 자리하게 된다.

국내에도 앤트러사이트와 커피리브레Coffee Libre를 비롯해 다양한 방식으로 우수한 품질의 스페셜티 커피를 취급하는 크고 작은 커피 전문점이 꾸준히 늘어가는 추세이다. 커피에 대한 관심은 자연스레 '바리스타'라는 직업에 대한 관심으로 이어졌다. 또한 커피 품질 및 카페 공간의 표준화나 획일화가 아닌 슬로 컬처 기반의 '커피'라는 매개체를 통해, 각자의 개성

을 드러내고자 하는 욕구를 표출하고 있다. 이처럼 다양한 개성을 갖춘 스페셜티 커피 전문점의 경우, 커뮤니티 공간의 역할을 수행하게 된 대규모 프랜차이즈 카페 브랜드와 양립하는 양상으로 존재할 것이다. 그렇다면 더더욱 단순한 커피 전문점이 아닌 하나의 브랜드로 존재해야 한다. 생두를 고르는 기준, 로스팅 기법, 핸드드립 방식, 플레이팅의 차별화 등 좋은 품질의 커피를 제공하기 위한 일차적인 기준부터 마련해야 한다. 그와 함께 자신들이 추구하는 라이프스타일은 어떤 모습인지, 커피를 통해 고객에게 어떤 가치를 제공하고 싶은지 등을 생각해보는 일이 우선시된다. 그리고 그 생각을 가장 적절하게 실체화할 방법에 대해 끊임없이 고민하고 실현해간다면, 그 노력이 모여 자연스레 사람들에게 전해지지 않을까.

한 권의 브랜드

『날마다, 브랜드』 출간기

2016년 새해 첫날 아침 아파트 옥상에 올라갔다. 늦잠을 자서 이미 해는 중천에 떠 있었다. 올해에는 어떤 의미 있는 일을 해볼까 잠시 생각했다. 문득 책을 써보고 싶다고 생각했다. 책은 어떤 분야의 대가들이 숱한 경험과 인사이트를 토대로 각고의 인내와 노력 끝에 만들어내는 결실이라고 여겨왔는데, 지금 다시 생각해보면 그때는 갑자기 어떻게 그런 마음이 들었는지 신기할 따름이다. 아마 서울 연희동의 유어마인드Your-Mind나 제주 종달리의 소심한책방 같은 동네 책방에 진열된 독립출판물이 무의식중에 나에게 자극을 주었던 것 같기도 하다. 평소 함께 일해온 디자이너들이 개인 웹사이트나 비핸스Behance에 각자의 작업물을 정리하는 모습을 지켜보며 '기획자는 포트폴리오를 어떻게 정리할 수 있을까?' 하는 생각이 들기도 했다. 디자이너의 언어가 '이미지'라면 기획자의 언어는 '언어' 그 자체다.

디자이너가 자신의 생각을 이미지로 표현한다면 기획자는 자신의 사고를 기획서에 표현한다. 평소 어떤 생각으로 프로젝트를 진행해왔으며, 또 어떤 경험들이 모여 지금의 나를 이루게 되었는지 한번쯤 돌아보고 싶었다. 결국 책을 쓰겠다고 결심한 까닭은 단지 내가 생각하는 '브랜드'에 대해 스스로 정리해보고 싶었기 때문이다.

나는 여전히 브랜드를 모른다. 어떻게 해야 브랜드를 효과적으로 구축할 수 있는지 이야기해보라고 한다면 늘 그렇듯 어렵고 막막하다. 오스카 와일드Oscar Wilde는 삶이 뭔지 모를 때 글을 썼다고 한다. "삶의 의미를 알면 더 이상 쓸 것이 없다."라고 했던 그의 말처럼, 브랜드가 무엇인지 안다면 나 역시 책을 쓸 이유가 없어질지도 모른다. 어떻게 해야 좋은 브랜드를 만들 수 있는지 명확하게 모르기 때문에 스스로 생각을 정리하며 가까스로 글을 쓸 수 있는 것 같다. 브랜드 업계에는 넓은 식견과 깊은 인사이트를 지닌 선배가 많다. 특히 마케팅을 전공했다거나 직접적으로 브랜드와 관련된 일은 하지 않더라도 자신만의 브랜드를 구축하고 지속하는 존경할 만한 '현장의 브랜딩 고수'가 즐비하다. 그런 사람들에 비하면 나는 뭘랄까, 프리미어리그Premiere League에서 직접 뛰는 축구선수라기보다 해설자 정도가 아닐까 하는 생각이 들기도 한다. 언젠가 푸른 잔디

위를 직접 뛰어보고 싶다. 부딪히고 넘어지면서 전력으로 달려가 골을 넣은 뒤 희열을 느끼고 싶다. 세리머니는 아직 생각하지 못했지만 아마 어쩔 줄 몰라 하며 괜히 두리번거리지나 않을까 싶다.

머릿속에 아무렇게나 수북이 쌓인 브랜드와 관련된 생각을 글로 정리해보자고 마음먹었다. 그날부터 휴대폰의 메모장에 차례를 적기 시작했다. 순서를 조정하며 대략적인 타이틀을 정한 뒤 각 타이틀마다 쓰고 싶은 이야기를 짧은 문장으로 채웠다. 문장에 문장을 더하니 문단이 만들어지기 시작했다. 원고를 노트북에 옮겨 작업을 이어갔다. 한번 본격적으로 해보자는 생각이 들었다. 매일 저녁 퇴근 후에 가볍게 식사를 마치고 새벽까지 글을 썼다. 제대로 쓰는 것인지도 알 수 없었다. 분명한 것은 생각보다 즐거웠다는 점이다. 글을 쓰는 동안은 누구도 방해할 수 없었다. 흰 바탕의 문서 안에는 클라이언트의 피드백도, 팀원들의 이견도 없었다. 오직 나 자신과의 내밀한 대화만이 이어졌다.

처음 차례를 정할 때만 하더라도 포트폴리오를 만들어보자는 취지였기 때문에 독립출판 역시 고려했다. 온라인 출판 서비스를 통해 100권 정도만 만들어 지인들에게 나눠 줘야겠다고 생각했다. 부크크Bookk와 같은 온라인 출판 서비스를

이용할 경우 워드 파일을 업로드한 뒤 원하는 규격, 종이, 수량 등을 입력하면 금세 책으로 만들어준다. 누구나 책을 만들 수 있는 세상이다. 어느덧 한 권의 책으로 만들 수 있을 만큼 글의 분량이 늘다 보니 출판사를 통해 내용을 검증받고 싶다는 욕심이 생겼다. 글을 쓰는 동안 마음속으로 좋아하는 출판사들을 떠올렸다. 그중에서도 가장 좋아하는 출판사는 단연 안그라픽스Ahn Graphics였다. 주로 디자인 전문 서적을 출간하는 출판사이지만, 디자인의 표현에 관한 기술적인 측면과 더불어 '좋은 디자인이란 어떠해야 하는지' '좋은 디자인이 더 나은 일상과 사회를 위해 어떻게 기여할 수 있는지'에 대한 사상과 자세를 고민한다. 안그라픽스에서 발간하는 책을 읽다 보면 자연스럽게 그런 인상을 받는다. 특히 좋아하는 책은『디자인의 디자인デザインのデザイン』『슈퍼노멀Super Normal』『디자이너 생각 위를 걷다ナガオカケンメイの考え』등이다. 모두 디자인의 사상이나 사회적 책임 등에 대해 이야기하고 있다. 글을 쓰는 동안 '안그라픽스에서 책이 나온다면 얼마나 좋을까.'라고 생각하며 괜히 들뜨기도 했다. 원고 초안이 완성될 즈음에는 웹사이트에서 출판사 로고를 내려받아 첫 페이지에 삽입해두기도 했다. 글이 막히거나 내용을 전개하는 데 주저할 때마다 그 로고를 보며 마음을 다잡았다.

'이 정도면 됐다.'라는 생각이 들었을 때 투고할 출판사들을 선정했다. 소설이나 시집을 중심으로 출간하는 곳은 제외하고, 마케팅이나 브랜드 관련 서적을 주로 내는 출판사로 리스트를 만들었다. 열 군데 정도를 추린 뒤 각각의 출판사 웹사이트에 기재된 이메일 주소로 원고를 보냈다. 원고를 보낼 때의 기분은 마치 가슴속 응어리가 풀린 듯 후련하고 감격스러웠던 것으로 기억한다. 이 글이 출판사를 통해 세상에 나와도 좋지만 설령 그렇지 않더라도 괜찮다고 생각했다. 스스로 정한 목표를 이뤄냈다는 사실만으로도 충분했다. 휴대폰 메모장에 차례를 적기 시작한 지 꼬박 세 달만의 일이다.

원고를 보낸 지 몇 시간도 되지 않아 거절을 통보한 곳을 시작으로 보름 정도 지나자 대부분의 출판사로부터 출간이 어렵다는 회신을 받았다. 그러려니 했지만 막상 거절이 계속되니 마음이 썩 좋지 않았다. 출판사를 통해 출간하지 못한다는 사실 때문이라기보다 아직 스스로가 많이 부족하다는 생각에 막막한 감정을 느꼈던 것 같다. 그렇게 한 달 반가량 지난 뒤 자비 출판을 알아보던 찰나에 안그라픽스로부터 책을 출간하자는 연락이 왔다. 다른 출판사도 아닌 내가 가장 좋아하고 바라던 곳이었다. 유일하게 회신이 없었기 때문에 가망이 없다고 생각했다. 연락을 받은 순간의 기분은 아직도 내 몸 곳곳에 남

아 있다. 태어나 처음 느낀 당시의 짜릿함은, 지금 이 순간에도 글을 쓰게 하는 원동력이자 브랜드 일을 계속하게 하는 이유이다. 파주출판도시에 위치한 사무실로 찾아가 출간 계약서를 쓰고 기념 촬영을 했다. 출판사 사람들은 예상했던 대로 하나같이 선한 인상과 진중한 분위기를 지니고 있었다. 좋은 사람들과 인연을 맺고 본격적으로 출간을 위한 과정이 시작되었다.

『날마다, 브랜드』는 브랜딩 에이전시와 기업의 브랜드팀에서 일하며 줄곧 고민해온 '좋은 브랜드란 무엇인가.'라는 큰 주제를 바탕으로, 좋은 브랜드를 만드는 기준에 대한 생각과 그간의 경험을 정리한 일종의 브랜드 에세이다. 이전까지만 해도 브랜드 서적은 브랜드 전략과 이론을 다루는 전문 도서가 대부분이었다. 브랜드 업계에서 일하는 대다수의 선후배들은 한번쯤 공부하듯 읽었을 '브랜드 교과서'와 같은 책들이다. 데이비드 아커David Aaker의 『데이비드 아커의 브랜드 경영Building Strong Brands』, 케빈 켈러Kevin Keller의 『브랜드 매니지먼트Strategic Brand Management』 등이 그런 책이다. 처음 브랜드 컨설팅 회사에 근무할 당시에는 틈틈이 책을 읽고 요약하기도 하고, 책에서 언급한 이론에 국내 사례를 대입해 정리한 다음 팀원들과 공유하기도 했다. 회사 구성원 모두가 브랜드를 좋아했을 테지만 그

중에서도 우리 팀은 꽤나 열정적이었다. 끊임없이 프로젝트를 진행하던 도중에 불현듯, 적지 않은 돈을 들여 컨설팅 프로젝트를 수행한 기업들은 어째서 최종 결정된 기획서 내용을 곧바로 실행하지 않는지에 대한 의구심이 생겼다. 기업에서의 실무 경험이 없다 보니 내부에서 브랜딩이 어떻게 진행되는지 알 수 없었으며, 프로젝트를 마치고 시간이 흐른 뒤 해당 브랜드의 활동을 접할 때마다 답답함을 느낀 적도 많았다.

시간이 지나 기업에서 브랜드를 담당하면서 브랜드가 단순히 이론만으로는 만들어지지 않는다는 사실을 알게 되었다. 미국의 한 건축가는 "건축을 배우는 유일한 방법은 직접 찾아가 그 건축물 속에 몸을 두는 것이다."라고 말했다. 이론상으로 이론과 실제는 같다. 그러나 실제로는 이론과 실제가 다르다. 건축과 마찬가지로 브랜드도 실제 브랜드를 만들어 운영하는 조직 속에 몸을 두고 체득해야 하는 것이다. 인체의 모든 기관이 유기적으로 작동해야 우리가 살아 숨 쉬듯, 브랜드 역시 수많은 조직과 구성 요소가 톱니바퀴처럼 맞물려 작동하는 하나의 유기체임을 기업의 마케팅팀에서 브랜드를 담당하며 몸소 실감했다. 에이전시와 기업에서 브랜드 업무를 경험하게 되면 어느 한쪽에 치우치지 않는 균형감을 체득할 수 있다. 게오르크 헤겔Georg Hegel의 변증법을 빌려 설명하자면 한쪽에서는 볼

수 없었던 반대편의 것들을 접하게 되면서 누구나 양쪽을 종합적으로 고려해 발전해나가는 것이다.

『날마다, 브랜드』에서는 우선 실무 현장에서 브랜드가 어떻게 만들어지는지에 대해, 그리고 브랜드가 사람들에게 소비되어 일상에 스며드는 과정에 대해 다루고자 했다. 누구나 쉽게 읽은 뒤 각자 좋은 브랜드를 생각해보자는 취지로 쓴 글이기에 최대한 편안하며 친근한 톤으로 이야기하고 싶었다. 또한 기존 브랜드 관련 서적이 다소 이상적인 전략을 이야기하거나 이론에 기반한 전략을 다뤘다면, 이 책에서는 일상에서 접한 사례를 바탕으로 실제적인 브랜드와 브랜딩의 과정에 대해 다양한 이야기를 하고 싶었다.

브랜드의 시작은 이상적이지만 그 결과물은 지극히 실재적이다. 브랜드가 왜 존재하고 또 어떤 모습을 지향하는지에서 시작해, 이를 반영한 제품이나 서비스로 사람들과 만나게 된다. 기업의 제품이나 서비스가 그 기업의 브랜드라면, 작가와 출판사에게 브랜드란 곧 한 권의 책으로 실체화된다고 할 수 있다. 또한 책을 '한 권의 브랜드'라고 가정한다면, 책은 가장 나다운 모습으로 세상에 나와야 한다. 좋은 제품은 제품의 기능에 충실하기 마련이다. 예컨대 가방은 수납에 불편함이 없어야 하고 의자는 앉기에 편해야 한다. 내가 생각하는 좋은 책의

book as brand

기준을 하나씩 생각해봤다. 무엇보다 책은 '쉽게' 읽을 수 있어야 한다. 가독성이야말로 책이 지녀야 하는 가장 기본적이고 중요한 속성이다. 가독성을 높이기 위해 가장 먼저 책의 규격에 대해 생각했다. 지하철이나 카페에서 틈틈이 쉽게 꺼내 읽을 수 있도록 가방에 넣기 좋은 크기여야 하고 무게도 가벼워야 했다. 물론 고정관념이겠지만 두께가 얇은데 양장본 형태로 만든 책은 왠지 믿음직스럽지 않다. 적정한 두께감을 느낄 수 있으면서 아날로그적인 물성이 강하게 느껴지는 질감의 종이를 선정했다. 책을 펼쳤는데 글자가 빽빽하면 거부감이 들 수 있다. 그래서 한 페이지에 들어가는 글의 양이 부담스럽게 느껴지지 않도록 글자 크기를 비롯해 글자 사이와 글줄 사이를 조절했다. 책장 넘기는 재미를 느낄 수 있게끔 적정한 양의 글줄로 레이아웃을 정했다. 나 스스로 생각해온 가장 책다운 책을 만들기 위해 출판사의 편집자, 디자이너와 끊임없이 의논했다. 귀찮아할 법도 한데 언제나 반갑게 맞아주던 그들의 모습에 여전히 감사한 마음을 갖고 있다.

　　책에 어울리는 삽화를 그려줄 일러스트레이터를 수소문하다가 결국 원하는 그림체를 찾지 못해 직접 그리기도 했다. 처음에는 무라카미 하루키 작품의 일러스트레이션으로 유명한 안자이 미즈마루安西水丸의 스타일을 따라 그렸다. 하지만 책

의 내용에 비해 다소 앙증맞은 그림체에서 왠지 이질감이 느껴져 전부 다시 그렸다. 표지와 띠지의 색은 꽤 오랫동안 SNS 프로필 사진으로 해두었던, 뉴질랜드 출신 일러스트레이션 작가 헨리에타 해리스Henrietta Harris의 〈Fixed It I〉이라는 작품에 쓰인 색상으로 정했다. 그레이, 베이지, 핑크 컬러를 조합해 비슷한 분위기를 자아내고 싶었다. 이솝의 핸드크림 패키지 색상 중 하나인 낮은 채도의 핑크색 띠지를 두르고 싶었는데 비슷한 컬러의 종이를 찾기가 여간 어렵지 않았다. 출판사에서 마지막까지 마땅한 색지를 수소문한 끝에 '엔티랏샤NT Rasha'라는 종이로 결정한 뒤 인쇄가 진행되었다. 그렇게 첫 번째 책『날마다, 브랜드』가 세상으로 나올 수 있었다.

　일하면서 틈틈이 글을 쓰고 또 몇 권의 책을 출간하며 확실히 깨달은 사실이 있다면, 삶을 글로 쓰기 어렵듯 브랜드 역시 글로 온전히 쓸 수 없다는 점이다. 앞서 언급한 대로 구성원들과 함께 부딪히고 고민하며 갈등과 역경을 넘어서는 과정을 통해서만 알 수 있으리라 확신한다. 아무리 계획하고 대비해도 어쩔 수 없는 상황이 닥치기도 하고, 어려운 상황을 봉합하는 과정에서 누군가 마음의 상처를 입기도 한다. 그 모든 과정을 이겨내야만 비로소 사람들에게 가닿을 수 있는 브랜드가 만들어진다는 사실도 이제는 안다. 제대로 된 기획서만으로 좋은 브

랜드를 만들 수 있다고 생각했던 때를 떠올리면 괜히 겸연쩍기도 하다. 나는 여전히 브랜드를 모르지만 그럼에도 쉬지 않고 만들어가고 싶다. 부족하게나마 아는 것을 많은 사람들과 공유하고 싶다. 나와 공감대를 이룬 사람들이 어디선가 이 보잘것없는 글을 읽으며 각자의 자리에서 '좋은 브랜드를 만들어 보겠다.'라고 생각한다면, 그보다 더 힘이 되는 일은 없지 않을까 잠시 생각해본다.

일상이 된 브랜드

스팸메일과 넷플릭스

브랜드가 사람들에게 제공하는 편익 중에 자아표현적 편익 self-expressive benefit이 있다. 이는 브랜드가 지닌 이미지를 통해 나를 표현하고자 하는 욕구에서 기인한다. 각자의 일상을 찬찬히 살펴보면 자신도 모르는 사이에 저마다의 라이프스타일을 대변하는 브랜드가 있기 마련이다. 물론 낮은 가격 때문에 지속적으로 구입해 사용하는 것들은 브랜드 로열티가 높다고 보기 어렵다. 예를 들어 햇반을 매일 먹는 사람도 오뚜기밥의 프로모션이 진행되면 그 기간 동안은 햇반을 끊기도 한다. 가격의 차원을 넘어 어떤 브랜드를 좋아한다고 이야기할 정도라면, 단순히 실용적이거나 예쁘기 때문이라기보다 브랜드가 추구하는 전체적인 분위기나 스타일에 암묵적으로 동의하기 때문일 것이다. 멀리서도 한눈에 알아볼 수 있는 큼지막한 빨간색 하트 패치가 부착된 구찌Gucci의 스니커즈를 좋아하는 사람

과 아무리 살펴봐도 어느 브랜드인지조차 알 수 없는 질 샌더 Jil Sander의 스니커즈를 신는 사람은 분명 다른 성향일 것이라고 예측할 수 있다. 당연한 말이겠지만 어느 한쪽의 좋고 나쁨은 판단할 수 없다. 각자의 개성이므로 기꺼이 존중해야 한다. 이처럼 좋아하는 브랜드에 대해 관심을 갖고 들여다보면 내가 지닌 가치관이나 나만의 스타일에 대해서도 알 수 있다. 브랜드를 통해 모호한 자신의 성향을 정의해보는 것도 꽤 흥미로운 일이다. 일상을 채우는 브랜드들은 그 자체로 차츰 습관이 되고 자연히 삶을 이루는 방식이 된다.

개인적으로 일상에서 가장 빈번하게 접하는 브랜드들을 언급해 보면 다음과 같다. 나는 거의 모든 옷을 코스Cos에서만 구입한다. 코스를 좋아하는 이유를 나열해보자면 대략 이렇다. 먼저 나는 옷을 고를 때 최대한 장식이 없는 미니멀한 스타일을 선호한다. 심지어 새로 산 옷인지 친한 친구마저 알아보지 못할 만큼 비슷한 옷을 산다. 코스의 옷은 브랜드 로고가 크게 적혀 있지도 않고 브랜드 패턴을 사용하지도 않는 평범한 스타일이 대부분이다. 그러나 옷의 소재, 색상, 디자인 등을 보면 한눈에 코스의 제품임을 알 수 있다. 적어도 나는 그렇다. 타임리스timeless 브랜드를 추구하는 코스의 철학은 제품을 통해 분명하게 드러나고 있다. 타임리스한 옷은 유행에 민감하지 않아

야 하고 오래 입을 수 있어야 한다. 코스의 옷은 대체로 눈에 띄게 화려하지 않은 대신 질리지 않아 계속해서 입을 수 있다. 비교적 내구성도 좋은 편이라 수년 전에 구입한 옷을 아직도 멀쩡하게 입는다. 특히 좋아하는 옷인 검정색 니트는 겨울철이 되면 일주일에 서너 번씩 입는다. 다른 SPA Specialty store retailer of Private label Apparel 브랜드의 청바지를 1년에 하나씩 사는 것과 비교해 보면 큰 차이가 있다. 시즌이 지난 뒤 비슷한 옷을 더 이상 판매하지 않아 아쉬워했던 적도 몇 번 있다. 그래서 마음에 드는 옷을 발견하면 같은 옷을 두 벌씩 사기도 한다. 가격 면으로 따지자면 물론 유니클로 Uniqlo나 자라 Zara 같은 브랜드보다 비싼 편이지만, 옷을 입는 기간으로 생각해보면 훨씬 합리적인 것 같다. 명품 브랜드처럼 비싸지는 않지만 그렇다고 옷의 품질이나 디자인 수준이 떨어지는 것도 아니다. 한마디로 요약하면 '이것으로 충분하다 This is Enough' 어디선가 많이 들어본 말이다. 무인양품의 슬로건이다.

생활용품을 구입할 때는 코스와 비슷한 이유 때문에 무인양품의 제품을 즐겨 찾는다. 자신들의 제품만으로도 충분하다고 자신 있게 이야기하는 무인양품 역시 합리적인 가격으로 오래 쓸 수 있는 좋은 디자인의 물품을 만든다. 유럽이나 일본에는 장인 정신을 근간으로 하는 우수한 브랜드가 많다. 이러한

브랜드의 좋은 점을 벤치마킹하되 우리 고유의 것으로 발전시켜 그보다 더 좋은 브랜드를 많이 만들어내는 것이 현명한 방법이라고 생각한다. 어렵지만 충분히 할 수 있다. 우리의 케이팝k-pop을 비롯해 몇몇 전자 제품 브랜드는 이미 일본을 넘어 전 세계적인 반열에 올라 있다.

마지막으로 애플이 있다. 아이폰과 아이맥, 맥북과 애플워치로 데이터를 연동해 보다 효율적으로 일상을 관리할 수 있다. 달력과 메모장 앱에 기입한 내용은 실시간으로 동기화되어 언제 어디서나 업데이트 내용을 확인할 수 있다. 에어팟AirPods을 사용해 애플뮤직Apple Music으로 음악을 듣고, 아이클라우드iCloud에 저장한 기획서는 항상 최신 버전으로 유지된다. 눈뜨는 순간부터 잠드는 순간까지 하루의 대부분을 애플이라는 브랜드와 함께한다.

옷을 사러 갈 때는 코스에 가야 한다고 이야기하며, 생활용품이나 사무용품을 구입할 때는 무인양품에 가자고 한다. 어느새 나에게는 '옷=코스' '생활용품=무인양품' '전자제품=애플'과 같은 생활 등식이 성립된 것이다. 아마 이 글을 읽으며 '오, 나와 비슷하군!'이라고 생각하는 사람이 있다면, 앞서 이야기했던 내용과 비슷한 이유로 그 사람 역시 해당 브랜드들을 좋아하는 것이 아닐까 싶다. 코스가 국내에 들어온 이후로는

옷에 대한 욕심이 오히려 크게 줄었다. 제대로 된 옷을 사고 오래 입는다. 운동복이나 속옷을 사러 갈 때를 제외하면 다른 의류 매장에 가는 일도 거의 없다. 물건을 소유하고 사용하면서 대하는 자세가 예전과 사뭇 달라졌음을 느낀다. 일상이 된 브랜드는 단순한 소비 대상을 넘어 생활 태도나 가치관까지 영향력을 행사한다.

배우 하정우가 애인을 집으로 데려가기 위해 "따끈한 밥에 스팸 한 조각 어때?" 하며 유혹하듯 말하던 광고가 있었다. 허진호 감독의 영화 〈봄날은 간다〉에서 은수가 상우에게 건넨 대사 "라면 먹을래요?"가 떠올라 피식 웃었던 기억이 난다. 미국의 식품 회사 호멜푸드Hormel Foods에서 1926년 개발한 이 통조림 햄은, 제1차 세계대전 당시 프랑스에서 장교로 근무하던 제이 호멜Jay Hormel이 전투 식량을 운반하던 중 육류의 뼈와 살을 분리해 배급하면 좋겠다는 아이디어를 떠올리며 시작되었다. 판매 초기에는 '호멜스파이스드햄Hormel Spiced Ham'이라는 이름으로 불리다가 공모를 통해 지금의 명칭인 스팸SPAM으로 바뀌게 된다. 이름을 변경한 뒤로 호멜푸드의 주력 상품이 된 스팸은 큰 인기를 얻었으며, 제2차 세계대전 중에는 태평양 전선에 약 1억 개 이상 배급되었다고 전해진다. 당시에는 생산량의 90

퍼센트 이상이 군납용으로 판매되었는데, 호멜푸드는 일반인에게도 스팸을 홍보하고자 엄청난 양의 광고를 집행한다. 스팸의 과다 광고는 사람들의 머릿속에 '광고 공해'라는 부정적인 인식을 싹트게 했다. 이것이 우리가 흔히 사용하는 '스팸광고' '스팸메일'이라는 용어 탄생의 계기이다. 여담이지만 국내 스팸 판매량은 전 세계에서 미국 다음으로 많다. 한국전쟁에 참전한 미군의 주요 식량이었는데 그때 유입된 것이 발단이라고 전해진다. 미군이 먹던 통조림 햄을 처음 접한 당시 우리나라 사람들에게 스팸은 새롭고 독특한 맛이었을 것이다. 국내 소비자의 입맛에 맞게 지속적으로 품질을 개선해온 스팸은 지금도 일상 속에서 사랑받으며 꾸준히 판매되고 있다.

불필요한 광고성 메일을 스팸메일이라고 부르듯, 어떤 제품이나 서비스가 일상에 미친 막대한 영향력 때문에 일반명사화된 브랜드 명칭을 의외로 주변에서 쉽게 찾아볼 수 있다. 예컨대 온라인상에서 정보 검색하는 행위를 '구글링Googling (Google+ing)'이라고 하며, 친구끼리 영상통화를 할 때는 '페탐페이스타임(Face Time)의 준말'하자고 한다. 부드러운 질감의 미용 티슈는 상표가 무엇이든 관계없이 '크리넥스Kleenex'로 일컬어지며, 즉석밥은 '햇반'으로 불린다. 그 밖에 고어텍스Gore-Tex, 지프Jeep, 노트북Notebook, 페브리즈Febreze 등 꽤 많은 특정 제품 브

mail box

랜드의 명칭이 우리 생활 속에서 일반명사처럼 불리는 것을 알 수 있다. 이러한 현상은 새로운 시장 또는 카테고리를 만들어내거나, 시장 초기의 소비자 인식을 선점해 높은 점유율을 바탕으로 사람들의 삶에 적지 않은 비중을 차지해야만 가능한 일이다.

이러한 현상 가운데 최근 새롭게 등장한 표현 중 재미있는 것은, 온라인 온디맨드on-demand 비디오 스트리밍 서비스 플랫폼인 넷플릭스를 활용한 'Netflix and Chill'이라는 신조어이다. 미국의 젊은 층 사이에서 유행어처럼 번진 이 말은 '집에 가서 넷플릭스를 보며 함께 편안한 시간을 보내자'라는 의미를 내포한다. 군이 우리 식으로 표현하자면 '라면 먹고 갈래?' 정도의 러브 시그널로 해석할 수 있다. 넷플릭스는 가장 대표적인 매스미디어로 꼽히는 텔레비전을 넘어 어느새 젊은 층의 보편적인 여가활동으로 자리 잡았다. 더불어 전 세계적으로 압도적인 점유율을 자랑하는 스트리밍 서비스로 급성장했다. 인터넷과 스마트 디바이스의 보편화에 힘입어 DVD 렌털 서비스에서 스트리밍 서비스로 비즈니스 모델을 바꾼 지 불과 10여 년 만에 넷플릭스는 일상에서의 콘텐츠 소비 방식을 완전히 바꿔놓았다.

현재의 서비스 방식과 달리 넷플릭스의 시작은 1997년 마크 랜돌프Marc Randolph와 리드 헤이스팅스Reed Hastings에 의해

영화 DVD를 우편으로 대여해주는 렌털 서비스였다. 사람들은 DVD를 온라인으로 주문하고 우편으로 받았다. 넷플릭스에서 DVD를 대여한 사람들이 영화 시청 후에는 다시 우편을 통해 반납하는 구조였다. 당시 미국에서 가장 많은 DVD 대여점을 보유한 기업은 전통적인 오프라인 대여 방식으로 운영했던 블록버스터Blockbuster였다. 1990년대까지는 국내에서도 유사한 운영 방식의 비디오 대여점을 쉽게 찾아볼 수 있었다. 넷플릭스의 공동 창업자인 리드 헤이스팅스는 블록버스터에서 영화 〈아폴로 13Apollo 13〉을 빌렸다가 며칠 늦게 반납하는 바람에 연체료 40달러를 낸 경험이 있다. 이에 화가 난 그가 우편으로 반납할 수 있는 DVD 대여 서비스 모델을 구상한 것이다.

초기 넷플릭스는 인터넷 보급에 힘입어 기존 비디오 대여점의 오프라인 대여 시스템을 온라인 대여 방식으로 변경한 것이었다. 덕분에 직접 매장을 방문해야 하는 불편함 없이 DVD 대여와 반납이 가능한 구조를 만들었다. 렌털비는 평균 4달러였고, 배송비 2달러가 추가로 부과되었다. 넷플릭스 이용자는 시간에 쫓기지 않고 자신이 원하는 기간만큼 영화를 본 뒤 반납했다. 물론 기존에 빌린 DVD를 반납해야만 다른 영화를 대여할 수 있었다. 창업 초기 넷플릭스의 직원은 열 명 정도였으며, 보유한 DVD수는 1,000장이 채 되지 않았다고 한다.

1998년 현재의 웹사이트 netflix.com를 열고 본격적으로 사업을 시작한 넷플릭스는 이듬해 비즈니스 방식을 변경한다. 단순히 온라인 대여 시스템이 아닌 월 정액제 구독 서비스를 적용했다. 매월 16달러 정도 지불하면 네 장의 DVD를 대여할 수 있는 방식이었다. 최근 몇 년 사이 국내에서 여러 정기 구독 서비스가 인기를 끈 점을 감안하면, 매월 일정 금액을 지불한 고객에게 원하는 DVD를 대여해주던 당시 넷플릭스의 운영 방식은 시대를 꽤 앞서나간 발상이었다. 리드 헤이스팅스는 한 인터뷰에서 "창업자는 반드시 반대를 보는 관점을 지녀야 한다."라고 말했다. 당연하게 받아들여온 기존의 관습을 당연하게 여기지 않고 불편한 점을 찾아 새로운 해결 방안을 모색했던 태도가 지금의 강력한 브랜드를 만들었다.

 넷플릭스는 2007년 지금의 콘텐츠 제공 방식인 온디맨드 비디오 스트리밍 서비스를 도입하면서 다시 한번 진화한다. 이로써 사용자들은 개인 컴퓨터로 영화나 텔레비전 프로그램을 시청할 수 있게 되었다. 높은 인터넷 품질이 넷플릭스의 비즈니스를 뒷받침했고, 주요 비즈니스 모델을 새롭게 변경한 덕분에 기존 유통 방식이 지닌 재고 관리 부담과 우편 비용을 줄일 수 있었다. 넷플릭스의 새로운 대여 방식은 전통적인 비즈니스 방식을 고수한 업체들에 대한 도전이었으며, 이어 온라인

을 통해 편리한 사용자 경험을 제공함으로써 괄목할 만한 성장을 이뤘다. 한편 미국 전역에 5,500개의 대여점을 보유했던 블록버스터는 2010년 파산에 이르게 된다. 이와 유사한 기존 비디오 대여 업체들 역시 넷플릭스에 대항하지 못하고 하나둘 사라져갔다.

넷플릭스의 기업 미션 중 첫 번째는 '삶을 개선한다.'는 것이다. 다시 말해 사회에 긍정적인 영향을 미치고 사람들을 즐겁게 하는 것이 넷플릭스의 가장 큰 목표이다. 일상 깊숙이 들어온 이 서비스는 스마트폰, 스마트 텔레비전, 컴퓨터를 넘나들며 콘텐츠를 통해 다양한 삶의 모습을 공유한다. 2019년 기준 190여 개국 1억 8,000만 명 이상의 유료 가입자를 보유한 넷플릭스는 전 세계 인터넷 대역폭의 15퍼센트를 차지한다. 리드 헤이스팅스는 한 컨퍼런스에서 "20년 안에 전통적인 텔레비전 방송이 사라질 것이다."라고 단언하기도 했다. 단순히 콘텐츠를 소비하는 양상을 넘어 삶의 방식을 바꿔가는 것이다.

스트리밍 서비스를 기본으로 한 넷플릭스는 영상을 시청하는 사용자를 배려한 경험 설계를 바탕으로 지속적인 서비스 실체화를 통해 현재의 서비스를 만들었다. 또한 수많은 작품 가운데 자신이 원하는 취향 맞춤 콘텐츠를 쉽고 빠르게 찾을 수 있

도록 세심하고 정교한 사용자 경험을 제공한다. 이어 보기 방식 역시 간편하다. 사용자가 언제 어떤 환경에서 영상을 끄더라도 재생 지점을 정확하게 기억해 다시 볼 수 있도록 클라우드 기반으로 프로그래밍되어 있다. 한편 고화질 영상 콘텐츠는 일반적으로 로딩이나 버퍼링에 꽤 많은 시간이 소요되는데, 넷플릭스는 일단 저화질로 재생시켜 사용자가 기다리지 않도록 배려했다. 시간이 지나면서 차츰 인터넷 환경에 맞춰 최적의 스트리밍 화질을 제공하는 어댑티브 스트리밍adaptive streaming 기능을 도입한 것이다. 한 편이 끝난 뒤 엔딩크레딧이 나오기 전에 '다음 화 보기' 버튼이 활성화되는 것도 드라마 시리즈를 몰아 보는 빈지워치binge-watch족을 위한 배려라고 할 수 있다. 넷플릭스는 한 시리즈의 전 회를 한꺼번에 공개하는데, 이 방식 역시 사용자의 라이프스타일이나 콘텐츠 소비 패턴을 고려한 결과이다. 사용자는 각자의 상황에 따라 특정 콘텐츠를 보고 싶은 만큼 충분히 즐기고 이를 직접 컨트롤할 수도 있다. 그뿐 아니라 빅데이터 기반으로 사용자가 설정한 프로필, 시청 방식, 재생 이력 등을 끊임없이 분석한다. 유사한 성향을 보이는 사용자를 그룹으로 묶어 그에 맞는 새로운 콘텐츠를 정확하게 제공하기 위함이다. 사용자는 쉽게 의식하지 못할 수 있지만 자음과 모음 단위의 마이크로 검색 기능도 넷플릭스

의 장점 중 하나이다. 한 단어를 기준으로 검색 결과가 나타나는 여타 서비스와 달리 넷플릭스는 자음만 입력해도 적정한 검색 결과를 보여준다. 이를 통해 서비스의 뒤편에서 얼마나 정교하게 콘텐츠를 관리하고 있는지가 잘 드러난다. 배우 이름을 검색하면 해당 배우와 관련된 모든 동영상 결과를 보여주는 등 높은 품질의 맞춤형 사용자 경험을 제공하고 있다. 이와 같은 서비스를 몇 차례 이용하다 보면, 스트리밍 서비스 제공 과정에서 사용자가 불편함을 느끼는 지점이 무엇인지 고민하고 기본에 충실하게 서비스로 실체화하는 넷플릭스의 노력을 실감할 수 있다.

넷플릭스라는 명칭은 인터넷internet의 'NET'과 영화flick를 의미하는 'FLIX'가 결합된 조어로, 말 그대로 온라인 스트리밍을 통해 영화나 드라마 콘텐츠를 제공하는 서비스를 뜻한다. 기본적으로 스트리밍 서비스의 성패는 다양한 콘텐츠 보유 여부가 좌우한다. 그런 점에서 넷플릭스가 지닌 가장 큰 강점은 방대한 양의 콘텐츠이다. 다양한 장르의 콘텐츠를 바탕으로 오직 넷플릭스에서만 제공하는 오리지널 콘텐츠를 꾸준히 제작해 사용자들의 굳건한 브랜드 로열티를 구축하고 있다.

지난 2017년 국내에서는 봉준호 감독의 영화〈옥자〉가 극장 개봉과 동시에 넷플릭스에 공개되면서 넷플릭스 오리지

널 콘텐츠에 대한 관심이 높아지는 계기가 되었다. 2019년 7월에 발표한 〈기묘한 이야기Stranger Things〉 시즌 3은 공개 나흘 만에 전 세계 1,800만 가구 이상이 모든 시즌을 시청할 정도로 엄청난 팬덤을 보유하고 있다. 이처럼 경쟁력 있는 오리지널 콘텐츠와 방대한 양의 콘텐츠를 앞세워 시장을 공고히 다져온 넷플릭스에 감히 대적할 상대가 없는 듯했으나, 최근 다수의 콘텐츠 사업자들이 본격적으로 경쟁에 나서고 있다.

우선 애플이 온라인 스트리밍 서비스인 애플TV플러스Apple TV+를 론칭했다. 월트디즈니컴퍼니The Walt Disney Company와 그에 속한 픽사애니메이션스튜디오Pixar Animation Studios, 마블스튜디오Marvel Studios 등의 콘텐츠를 중심으로 서비스하는 디즈니플러스Disney+도 경쟁에 뛰어들었다. 미국의 경우 넷플릭스에서 높은 인기를 얻었던 시트콤 〈프렌즈Friends〉는 원작사인 워너미디어Warner Media의 HBO맥스HBO Max로, 〈오피스The Office〉는 NBC유니버설NBC Universal로 옮겨간다. 두 시트콤은 넷플릭스 전체 상영 시간의 절반 가까이 차지할 만큼 사랑받고 있기 때문에 적지 않은 손실을 입게 될 것으로 예상된다. 넷플릭스 측은 "〈기묘한 이야기〉처럼 수준 높은 오리지널 콘텐츠를 지속적으로 출시해 경쟁력을 공고히 하겠다."라고 밝혔다. 하지만 오리지널 콘텐츠의 성패는 아무도 알 수 없으며, 이는

애플TV플러스나 디즈니플러스와 같은 경쟁 서비스에도 동일하게 적용되는 가정이다. 20년 전 블록버스터를 무너뜨리고 스트리밍 시장의 패러다임을 선도해온 넷플릭스가 이제는 거대 엔터테인먼트 기업들의 거센 도전에 직면했다. 끊임없는 비즈니스 모델의 진화를 통해 단기간에 사람들의 일상으로 파고들어 생활 습관을 바꿔놓은 넷플릭스가 과연 어떤 불편함을 개선하며 현재의 위상을 계속 이어갈지 관심이 쏠린다.

컬래버레이션의 시대

함께 만드는 브랜드

2005년 유니클로가 국내에 처음 들어왔을 당시만 하더라도 단순히 적당한 품질의 옷을 대량 생산해 저렴하게 판매하는 SPA 브랜드 정도로 알고 있었다. 본격적으로 이 브랜드에 관심을 갖게 된 계기는 2009년 질 샌더와의 협업으로 탄생시킨 플러스제이+J라는 브랜드를 접하면서부터다. 독일 출신 패션 디자이너 질 샌더는 자신의 디자인 철학을 바우하우스 양식과 결부시킬 만큼 일상적이고 단순하며 기능적인 디자인을 추구한다. 각종 장식을 비롯해 불필요한 요소를 모두 제거하고 가장 순수한 형태로 표현했으며, 부드러운 여성성이 도드라지던 1980년대의 과장되고 페티시적인fetish 패션으로부터 여성을 해방시키고자 양성성에서 그 답을 찾으려 했다. 흔히 남성들이 잘 재단된 슈트 차림에서 자신감을 얻는 것처럼, 질 샌더는 여성들도 옷을 통해 그런 감정을 느낄 수 있도록 고유한 스타일을 창조

했다. 움직임을 구속하지 않는 넉넉한 핏fit은 옷을 입는 사람에게 편안함과 활동성을 동시에 선사한다. 미니멀한 디자인과 함께 높은 품질을 추구하는 것으로도 유명하다.

당시 사회 초년생이었던 나는 패션잡지의 광고나 화보에서 구경해온 질 샌더의 디자인을 플러스제이의 등장 덕에 실제로도 만나볼 수 있었다. 질 샌더의 입장에서는 미니멀리즘을 대중화한 계기가 되었고, 유니클로의 입장에서는 단지 저렴한 제품을 대량 생산하는 방식이 아닌 높은 수준의 의복을 선보였다는 점에서 기념비적인 컬래버레이션이었다. 질 샌더의 중성적이고 미니멀한 디자인 스타일을 선망하던 젊은 패셔니스타들은 플러스제이에 열광했다. 첫 발매일에 서울의 명동과 강남, 압구정 매장으로 몰려든 사람들은 매장 문이 열리기도 전인 이른 아침부터 길게 줄을 서서 자신의 차례가 오길 기다렸다. 같은 해, 처음 아이폰이 국내에 출시되었을 때와 흡사한 풍경이었다. 매장에 들어서자마자 바구니를 집어 들고 사이즈도 확인하지 않은 채 혈안이 되어 마구잡이로 옷을 쓸어 담던 사람들의 광경이 아직도 눈에 선하다. 플러스제이는 2009년 가을·겨울 컬렉션을 시작으로 다섯 시즌 동안 제품을 선보였으며, 이를 통해 사람들은 합리적인 가격으로 수준 높은 디자인을 만날 수 있었다. 구입한 후 10년 가까이 입었음에도 슈트의

핏은 매우 훌륭했고, 캐주얼한 스타일의 아이템 역시 유행을 타지 않아 오랫동안 즐겨 입었다. 2011년 플러스제이 컬렉션이 더 이상 출시되지 않는다는 사실을 전해 들은 친구와 나는 이제 옷을 어디서 사야 하느냐며 망연자실하기도 했다. 여담이지만 지금까지 접한 수많은 브랜드 가운데 가장 인상적인 브랜드 로고를 꼽으라면, 조금의 망설임도 없이 플러스제이 로고를 선택할 것이다. '유니클로(U)'와 '질 샌더(J)'의 '컬래버레이션(+)'을 그보다 더 간결하게 표현할 수 있을까. 간결하고 순수한 디자인이 가장 럭셔리하다는 브랜드 철학을 로고에서부터 명확하게 드러냈다.

이전까지의 유니클로가 연령과 성별에 관계없이 누구나 입을 수 있는 무난하고 합리적인 일상복이었다면, 질 샌더와의 협업을 계기로 브랜드에 대한 인식을 한층 넓히게 된다. 문화 및 빈부 차이, 라이프 스테이지 등과 무관하게 누구나 좋은 디자인을 입고 누릴 수 있는 브랜드로 다가선 것이다. 플러스제이 컬렉션의 성공을 시작으로 유니클로는 자신들이 보유한 인프라에 기반해 JW 앤더슨JW Anderson, 르메르Lemaire, 알렉산더 왕Alexander Wang 등 세계적인 디자이너 브랜드와 꾸준히 협업하고 있다. 이러한 지속적인 협업 활동의 기반에는 유니클로의 브랜드 철학이 깔려 있다. 현재 브랜드 태그라인으로 적용하고

있는 'LifeWear'나 이전의 'MADE FOR ALL'은 유니클로가 지향하는 브랜드의 모습을 가장 적확하게 표현한다. 패션의 민주주의를 표방하는 이 의류 브랜드는 내구성이 좋고 가격이 저렴한 '모두를 위한 옷'을 만드는 것이 목표이다. 모두를 위해 만든다는 것은 단순히 마케팅 전략 차원에서의 '남녀노소 누구나 입을 수 있는 저렴한 옷'과 같은 타깃팅이 아니라 브랜드에서 일종의 구심점으로 작동해왔음을 의미한다.

예전만큼은 아니지만 여전히 패션에 관심이 많다 보니 온라인 편집숍 사이트에 가끔 들어가본다. 주로 방문하는 곳은 미스터포터Mr Porter, 매치스패션Matchesfashion, 에센스SSENSE, 트레비앙Très Bien 등이다. 국내 매장에서 접하기 어려운 다양한 제품이 빠르게 입점되기도 하고, 자체적으로 생성하는 패션 콘텐츠의 퀄리티가 좋아서 프로젝트에 참고하고자 방문하기도 한다. 무엇보다 매장 판매가에 비해 대체로 저렴하다는 장점이 있다. 블랙 프라이데이Black Friday 같은 세일 기간에는 평소 엄두조차 내지 못할 아이템을 운 좋게 구입할 수도 있다.

　　그중 가장 선호하는 곳은 캐나다 몬트리올 기반의 온라인 편집숍 에센스이다. 월 평균 페이지 뷰가 32만 회에 달할 만큼 전 세계적으로 많은 고객을 확보했다. 원하는 상품의 카테

collaboration

고리를 분류하고 검색하는 과정이 메인 화면에서부터 매우 간결하게 직관적으로 구성되어 있다. 실제로 국내 패션 브랜드들이 온라인 쇼핑 사이트를 구축할 때 빈번하게 참고하는 곳이기도 하다. 상품 상세 이미지와 모델 착용 컷을 고화질로 제공하기 때문에, 굳이 매장에 가지 않아도 상품의 디테일까지 확인이 가능하다는 것 역시 에센스의 특장점이다.

구입과 배송 프로세스에서도 사용자 편의를 세심하게 배려했다. 배송 지역을 선택하면 해당 상품에 대한 관세와 부가세가 부과된 금액으로 표시된다. 이는 모든 제품의 가격에 국가마다 다른 세율이 적용될 수 있도록 시스템상에 입력해두었음을 의미한다. DHL이나 페덱스FedEx와 같은 물류 회사가 각 지역의 세관에 세금을 일괄 납부하도록 계약을 맺고, 에센스가 그 비용을 후불 정산하는 시스템을 채택한 것으로 추측된다. 저렴한 가격, 다양한 상품, 빠른 배송 등은 편집숍이 갖춰야 하는 일반적인 속성이다. 전 세계 온·오프라인 편집숍의 제품 가격을 비교해주는 리스트Lyst나 파페치Farfetch 같은 사이트도 인기를 얻고 있다. 대부분의 편집숍은 무료 배송, 무료 반품 혜택 등을 제공한다. 편집숍마다 유사한 가격 정책이나 배송 프로세스를 갖추게 되면 결국 차별화할 수 있는 요소는 상품뿐이다. 동일한 디자이너 브랜드라고 해도 시즌마다 어떤 아이템을 들

여오는지에 따라 각 편집숍에 대한 호불호가 엇갈린다. 이 과정에서 고객은 해당 사이트를 다시 찾기도 하고 반대로 이탈하기도 한다. 실제로 같은 브랜드를 취급하더라도 트레비앙은 스트리트 캐주얼 스타일의 제품을, 에센스와 미스터포터는 하이패션high fashion 제품을 주로 들인다. 그에 비해 매치스패션은 상대적으로 대중적인 아이템을 취급하는 편이다.

온라인 쇼핑의 한계를 극복하기 위해 오프라인 스토어를 운영하는 편집숍도 늘고 있다. 에센스의 경우 시착하고 싶은 제품을 웹사이트에서 고른 뒤 매장 방문을 신청하면 원하는 날짜에 직접 그 제품을 착용해볼 수 있다. 매치스패션 역시 프라이빗 쇼핑을 원하는 고객이 사전 방문을 예약하면 영국 런던에 위치한 플래그십 스토어 5카를로스플레이스5 Carlos Place에서 맞춤형 스타일링 서비스를 받게 된다. 콘셉트 스토어이자 복합 쇼핑·문화 공간을 표방하는 온라인 편집숍들의 오프라인 공간에서는 패션 아이템뿐 아니라 음악, 여행, 라이프스타일, 음식 등 다양한 주제의 콘텐츠를 제공한다.

각자의 기준으로 패션 아이템을 큐레이팅하고, 지향 이미지에 부합하는 인터뷰 기사나 스타일 관련 콘텐츠를 소개하는 것으로도 모자라 아예 자체 브랜드상품Private Brand, PB을 제작해 판매하는 편집숍이 늘고 있다. 트레비앙은 커먼프로젝트

Common Projects와 컬래버레이션해 캔버스 슈즈 모델을 한정판으로 판매했고, 가와쿠보 레이川久保玲의 도버스트리트마켓Dover Street Market은 꼼데가르송Comme des Garsons을 비롯해 구찌나 컨버스Converse 등 유수의 패션 브랜드와의 협업으로 스페셜 에디션을 출시해왔다. 한편 젊은 층에서 큰 인기를 얻고 있는 국내 스트리트 패션 브랜드 아더에러Adererror는 에센스와 협업해 아더에센스사이클링클럽ADER SSENSE Cycling Club, ASCC 컬렉션을 선보였으며, 이탈리아의 패션·예술 플랫폼 10꼬르소꼬모10 Corso Como와도 컬래버레이션 컬렉션을 출시하는 등 브랜드 협업을 활발하게 진행하고 있다. 이처럼 다양한 프로젝트를 통해 온라인 편집숍은 단순히 상품을 셀렉팅해 판매하는 것을 넘어 자신들이 지향하는 스타일을 실제 아이템으로 실체화한다. 이를 통해 고객으로 하여금 보다 강력한 브랜드 로열티를 구축하게 하며 마니아층을 형성하기 위해 꾸준히 노력하고 있다.

전 세계적으로 브랜드 컬래버레이션을 가장 적극 활용하는 브랜드 중 하나로 코카-콜라Coca-Cola를 꼽을 수 있다. WPP 그룹의 글로벌 마케팅 리서치 회사인 칸타Kantar가 발표한 '2019년 100대 글로벌 브랜드BrandZ Top 100 Most Valuable Global Brands 2019'에서 코카-콜라는 14위를 기록했다. 아마존Amazon, 구글Google,

애플, 페이스북, 마이크로소프트Microsoft 등 글로벌 테크 자이언트tech giant 사이에서 음료 브랜드로는 유일하게 순위에 올랐다. 코카-콜라의 브랜드 가치는 우리 돈으로 환산하면 약 100조 원이라고 한다. 인터브랜드Interbrand가 매년 발표하는 '베스트 글로벌 브랜드Best Global Brands' 순위에서는 2001년부터 2012년까지 12년 연속 1위를 차지하기도 했다. 순위를 선정하는 주최사의 기준이나 방식에 따라 약간의 차이가 있겠지만, 중요한 것은 그 순위 자체가 아니라 이 빨간 캔에 담긴 탄산음료가 지닌 '브랜드'의 힘이다.

마티 뉴마이어Marty Neumeier는 저서 『브랜드 갭The Brand Gap』에서 인터브랜드가 선정한 브랜드 순위 자료를 인용하며 코카-콜라의 브랜드 가치에 대해 언급했다. 코카-콜라의 시가 총액에서 브랜드 가치가 차지하는 비율은 약 61퍼센트로, 브랜드 가치를 제외하면 코카-콜라의 시가 총액은 현재의 절반 이하에 불과하다는 내용이었다. 그렇다면 코카-콜라가 지닌 '브랜드'란 무엇일까? 개인적으로 코카-콜라를 떠올리면 2009년 론칭한 캠페인 슬로건 'Open Happiness'가 가장 먼저 생각난다. 거의 모든 사람들이 건강에 해롭다고 생각하는 탄산음료를 통해 행복을 이야기하는 것이 아이러니하게 느껴지기도 한다. 바꿔 말하면 제품이 지닌 실제적인 단점을 초월해 브

랜드 연상 이미지를 감성적인 편익 차원으로 확장한 브랜딩 사례라고 할 수 있다. 이후 수년간 코카-콜라는 '달콤하고 톡 쏘는 탄산음료'라는 일차원적인 제품 카테고리를 넘어 음료를 마시는 순간의 즐겁고 행복한 경험을 테마로 삼았고, 오랜 시간 일관되게 브랜딩을 지속하며 강력한 브랜드 아이덴티티를 구축했다. 드레스를 입은 여자와 슈트를 차려입은 남자가 조용한 재즈 선율이 흐르는 어두운 카페에 마주 앉아 콜라를 마신다고 상상해보자. 그 모습이 왠지 어색하다고 느낀다면 이미 코카-콜라를 '즐겁고 행복한 브랜드'로 인식하게 된 것이다.

코카-콜라의 브랜드는 단순히 스펜서리언 서체Spencerian Script의 로고나 빨간색 라벨만을 상징하지 않는다. 100여 년 동안 그 형태를 유지해온 유려한 곡선의 컨투어 병contour bottle만을 의미하는 것도 아니다. 코카-콜라의 브랜드는 이러한 요소를 아우른 모든 커뮤니케이션 활동으로 형성된 '즐겁고 행복한 순간'이라는 무형의 인식 가치이다. 모든 브랜드 경험의 접점에서 이러한 인식 가치를 강화하기 위해 코카-콜라는 다양한 아티스트나 브랜드와의 협업을 꾸준하게 진행하고 있다.

1943년 살바도르 달리Salvador Dali의 〈아메리카의 시Poetry of America〉에 등장한 이래로 코카-콜라는 수많은 아티스트의 작품 소재가 되었다. 그중에서도 가장 적극적인 작품 활동을

펼친 아티스트는 팝아트의 선구자인 앤디 워홀Andy Warhol이다. 그는 코카-콜라를 자신의 뮤즈로 선택한 것에 대해 "부유한 사람이든 가난한 사람이든 모든 사람이 같은 가격으로 같은 맛의 콜라를 마실 수 있기 때문이다."라고 설명했다. 과연 팝아티스트다운 발상이다. 이러한 까닭으로 앤디 워홀의 코카-콜라는 민주적인 평등을 상징하는 오브제로 사람들에게 인식되었다. 그의 작품을 통해 일반인도 예술을 난해하게 생각하지 않고 친근하게 소비할 수 있는 계기가 마련된 것이다. 그와 동시에 코카-콜라는 대중문화 아이콘으로서의 입지를 견고히 했다.

　　코카-콜라는 특히 패션 디자이너 브랜드와의 협업을 자주 진행한다. 로베르토 카발리Roberto Cavalli, 장 폴 고티에Jean Paul Gaultier, 마크 제이콥스Marc Jacobs 등과의 협업을 통해 코카-콜라 한정판을 출시하기도 했다. 코카-콜라를 디자인 모티브로 하는 패션 브랜드들도 있다. 1980년대 중반 무명의 패션 디자이너였던 토미 힐피거Tommy Hilfiger는 코카-콜라 컬렉션으로 유명세를 얻었으며, 뉴욕의 편집숍 키스Kith는 2016년부터 매년 코카-콜라와 협업해 컬렉션을 출시하고 있다. 키스는 코카-콜라의 레드 컬러를 중심으로 로고, 물결 모양의 키 비주얼key visual, 컨투어 병의 그래픽을 활용해 컬렉션을 이어가는 중이다. 컬렉션을 출시할 때마다 거의 모든 아이템이 품절될 정도

이다. 이처럼 큰 호응을 얻고 있는 키스와 코카-콜라의 컬렉션은 두 브랜드가 지향하는 이미지가 비슷하다는 점에서 더욱 각별한 의미를 지닌다. 각각의 브랜드가 추구하는 '즐겁고 행복한 경험'과 '젊음을 대변하는 아이콘'이라는 이미지를 얻었으므로 훌륭한 협업이라고 할 수 있다.

전 세계적으로 인기를 끌고 있는 넷플릭스의 드라마 시리즈 〈기묘한 이야기〉 시즌3에도 코카-콜라가 등장한다. 1980년대 미국이 배경인 드라마 중간에 뉴 코-크New Coke가 등장하는 것이다. 극 중에서 한 명이 뉴 코-크를 마시자 옆에 있던 친구가 "그 맛없는 걸 어떻게 마시냐?"라며 핀잔을 준다. 실제로 코카-콜라는 콜라의 맛을 개선하고자 20만 명을 대상으로 블라인드 테스트를 진행한 뒤 1985년 뉴 코-크를 야심 차게 출시했다. 그러나 콜라의 맛이 바뀌었음을 알게 된 소비자들은 수많은 항의 전화를 걸고 집단 시위를 벌이며 강력히 반발했다. 결국 신제품 출시 79일 만에 기존의 콜라가 재출시되었고, 이후 뉴 코-크는 사라지게 된다. 이 일을 계기로 코카-콜라의 인기는 오히려 다시 치솟았으며, 뉴 코-크 출시는 브랜드의 역사적인 사건으로 남았다. 〈기묘한 이야기〉 제작진이 오랜 시간 사람들과 함께해온 코카-콜라에 스민 추억을 스토리에 재미 요소로 삽입한 것이다.

코카-콜라 스토어는 〈기묘한 이야기〉 시즌 3 공개 시점에 맞춰 마치 1980년대에 있었을 법한 빈티지풍의 웹사이트를 선보였고, 미국 라스베이거스의 코카-콜라 스토어에서는 뉴 코-크 한정판을 출시했다. 코카-콜라는 그 시절을 지나온 사람들에게 향수를 불러일으켜 브랜드에 대한 애정까지 다시금 불러일으켰다. 또한 드라마를 통해 코카-콜라의 옛이야기를 접한 현 세대에게는 즐거운 경험을 선사했다. 협업 아이디어는 드라마 제작진의 농담에서 시작되었다고 한다. 맛있는 음료를 넘어선 경험으로써의 코카-콜라는 카테고리를 막론해 다양한 방식으로 소비자와의 관계를 돈독하게 유지하고 있다. 코카-콜라가 다양한 형태의 협업을 진행하는 이유는, 앞서 이야기했듯 탄산음료라는 제품 속성을 뛰어넘어 브랜드의 감성적인 연상 이미지를 넓혀 브랜드 로열티를 지속하고 강화하기 위함이다. 결과적으로 코카-콜라가 지향하는 '즐겁고 행복한 순간과 경험'이라는 브랜드 아이덴티티를 지속하고 강화하되, 새로운 이미지를 부여해 끊임없이 소비자에게 신선하고 독특한 브랜드 경험을 제공하는 것이다.

국내 브랜드 사이에서도 마케팅 캠페인이나 세일즈 프로모션 형태로 진행되는 협업 사례를 종종 볼 수 있다. 브랜드 간의 협업은 기존에 취급해온 제품 카테고리 이외의 제품 제작이

나 프로모션 운영 면에서 자체적으로 감수해야 하는 부담을 줄일 수 있다. 어떤 브랜드든지 간에 완벽할 수는 없다. 가령 우리 브랜드가 어떤 특장점을 지녔다면 분명 다른 분야에서는 부족함이 있기 마련이다. 그렇다면 부족함을 채우기 위해 노력하는 것보다 특장점을 부각하는 일에 집중하고, 부족한 부분은 우리보다 더 나은 브랜드의 도움을 받아 해결하는 것이 효율적이다. 여기저기에 수많은 가능성이 놓여 있다. 메인 비즈니스 카테고리는 다르더라도 각 브랜드가 추구하는 가치나 이미지의 결이 유사하다면 얼마든지 협업이 가능하다. 단독으로는 쉽게 공략하기 힘든 시장에 베타테스트 개념으로 접근하는 셈이다. 또한 외부적으로 브랜드의 새로운 이미지를 어필할 뿐만 아니라 브랜드 전반에 활력을 불어넣는다는 점에서 최근 이러한 시도가 성행하고 있다. 제품이나 서비스 카테고리가 전혀 다르더라도 지향하는 가치, 즉 '브랜드'라는 공통분모를 바탕으로 진행하는 협업의 의외성은 소비자로 하여금 자발적인 바이럴 마케팅viral marketing 효과를 유도하게 한다.

다만 컬래버레이션을 기획하기에 앞서 '상대 브랜드와의 협업을 통해 얻고자 하는 이미지가 무엇인지' '장기적으로 브랜드 아이덴티티에 외려 부정적인 영향을 미치지는 않을지'와 같은 측면을 꼼꼼하게 따져야 한다. 예컨대 남녀노소를 막론하

고 모두에게 인기가 높은 카카오프렌즈Kakao Friends의 캐릭터를 여러 기업에서 라이선스 비용을 지불한 뒤 자사 제품에 적용하는 것을 볼 수 있다. 이는 화제성 차원에서 볼 때 효과적인 방법이겠지만, 결과적으로 사람들의 뇌리에 카카오프렌즈의 이미지만 남게 된다면 결코 성공적인 협업이라고 할 수만은 없다. 단순히 이슈를 끌기 위한 프로모션 성격의 협업은 잠시 관심을 끌었다가 금세 잊혀지기 마련이다. 그보다 브랜드 차원에서의 협업이 활발하게 일어날 때, 해당 브랜드는 아이덴티티를 더욱 굳건히 확립할 수 있고 소비자는 풍성한 브랜드 경험을 얻을 수 있다. 앞으로 긍정적이고 의미 있는 컬래버레이션 활동이 다양하게 발생하길 기대해본다.

- 매거진 《B》 블루보틀 편의 인터뷰를 준비하면서 쓴 글을 사례로 엮었습니다. 마침 미국 뉴욕의 블루보틀에 다녀온 직후라 브랜드 호감도가 상승한 채로 인터뷰에 응했습니다. 매거진의 인터뷰 대상자들이 즐겨 듣는 음악을 모아 애플뮤직의 플레이리스트를 만들어 공개하는 활동이 꽤 인상적이었습니다.

- 『날마다, 브랜드』는 처음 출간한 책이라 그런지 개인적으로 깊은 애착을 지니고 있습니다. 글을 쓰며 생각해둔 제목은 '일상의 브랜드'였는데 출판사와의 협의 끝에 지금의 이름으로 나오게 되었습니다. 당시에는 바뀐 이름이 썩 마음에 들지 않았는데 시간이 지나고보니 이것으로 바꾸길 잘했다는 생각이 듭니다.

- 매거진 《라이프 이즈 오렌지》 36호에 기고한 브랜드 칼럼의 넷플릭스 진화 사례를 본문에 엮었습니다. 카카오페이지Kakaopage 브랜드 리뉴얼을 위한 케이스 스터디를 진행하면서 넷플릭스가 치밀하게 설계한 사용자 경험에 감탄했던 기억이 납니다.

- 매거진 《라이프 이즈 오렌지》 34호와 35호의 브랜드 칼럼에서 각각 소개한 유니클로와 코카-콜라의 브랜드 스토리를 엮었습니다. 이와 함께 의류 브랜드 중 가장 좋아하던 컬렉션으로 손꼽는 플러스제이와 당시의 추억을 잠시나마 떠올릴 수 있어 무척 즐거웠습니다.

브랜디드

'소유보다 경험'의 모순
일상의 고유한 질감을 찾아서

바쁜 일상에서 벗어나 나만의 시간이 필요할 때 이따금 호텔을 찾는다. 낯선 공간에서 잠시 머무는 것만으로도 해방감을 느낄 수 있다. 호텔의 의미를 한 문장으로 정의한다면 '일상 속 비일상성'이라고 표현하고 싶다. 호텔에 가는 것이야말로 가장 쉽고 확실하게 일탈할 수 있는 방법이 아닐까 싶다. 매일 지내는 집과 마찬가지로 침대와 테이블, 화장품, 세면도구 등을 갖췄지만 호텔 객실에 들어서는 순간 왠지 모르게 이방인이 된 느낌을 받는다. 일상에서의 나는 회사의 대표로, 클라이언트의 에이전트로, 부모님의 자식이자 친구들의 친구로 살아간다. 하지만 호텔에서는 두텁게 덧입힌 사회적 자아를 내려놓고 온전한 나 자신으로서 존재한다. 이곳에서 나는 누구도 알아보지 못하는 이방인이다. 어디에서 왔는지, 무슨 일을 하는지, 어떤 사람인지 아무도 나에게 관심을 갖지 않는다. 나 역시 누구도

궁금하지 않다. 소설가 김영하가 산문집『여행의 이유』에서 이야기한 것처럼, 그 누구도 아닌 노바디nobody가 되어 주변의 시선은 상관하지 않고 오롯이 나에게만 집중할 수 있다. 분명히 여느 때와 다를 것 없는 하루임에도 공간이 바뀌었다는 이유만으로 전혀 다른 특별한 일상을 보내게 된다.

휴가를 길게 보낼 수 있다면야 해외여행을 떠나거나 제주에 가겠지만 그럴 형편은 아니니 대체로 서울 근교 호텔에서 하루이틀 머무는 식이다. 특히 인천 영종도의 네스트호텔Nest Hotel에서 혼자 지내는 것을 좋아한다. 서울에서 그리 멀지 않을뿐더러 해안과 맞닿아 있어 방 안에서 바다 쪽을 바라보면 마치 인적 드문 외딴섬에 온 듯하다. 관광지가 아니다 보니 주변 풍경은 특별하다고 할 만한 것 하나 없이 고요하다. 바다를 따라 산책로를 천천히 걷다 보면 '당신만의 은신처Your Own Hideout'라는 슬로건이 참 잘 어울린다고 생각하게 된다. 일상과 단절된 듯한 갈대밭 사이에 덩그러니 놓인 회색 건물은 건축가 안도 다다오安藤忠雄가 설계한 일본 나오시마直島의 베네세하우스Benesse House와도 비슷한 구석이 있다. 호텔에서는 평소 미뤄두었던 책을 읽기도 하고 영화를 보기도 한다. 저녁에는 가볍게 운동을 하고 노천 사우나에 앉아 쉴 수도 있다. 이곳에서의 시간은 내가 나에게 주는 일종의 선물이라고 할 수 있다.

삶의 질이 개선됨에 따라 여가 생활에 대한 사람들의 관심이 점차 높아졌고, 이는 호텔 산업의 급성장으로도 이어졌다. 여기에 한류 열풍까지 더해져 서울에는 중국과 일본 관광객을 수용하기 위한 호텔이 줄줄이 생겨나기 시작했다. 신라스테이Shilla Stay나 롯데시티호텔Lotte City Hotels 같은 호텔 체인의 세컨드 브랜드를 비롯해 비즈니스 호텔과 부티크 호텔이 곳곳에 문을 열었다. 호텔에 방문하는 사람들은 레스토랑에서 차를 마시거나 식사를 하고, 수영장의 선베드나 스파 시설에서 휴식을 취하기도 한다. '호캉스hocance(hotel+vacance)' '스테이케이션staycation(stay+vacation)' 등의 신조어가 생길 정도로 호텔은 여가 생활을 대표하는 문화로 자리 잡았다. 저마다 지닌 사정이야 다르겠지만 사람들이 호텔에 찾아오는 이유는 크게 다르지 않을 것이다. 일상 속 작은 틈에서 누리는 여유와 휴식은 다시 치열한 하루하루를 살아가기 위한 자양분이 된다.

호텔이 늘어나면서 가격 비교 사이트나 온라인 예약이 가능한 앱 시장에서의 경쟁도 치열해졌다. 가격 비교 사이트를 이용하면 원하는 날짜에 예약 가능한 호텔과 객실 타입, 최저가 비교 등을 매우 쉽게 검색할 수 있다. 온라인 호텔 예약 서비스 덕분에 호텔의 진입 장벽이 한층 낮아졌는데, 이러한 서비스의 도입은 호텔 대중화에 상당 부분 기여했다. 호텔스닷컴

Hotels.com은 10박을 이용하면 리워드로 1박을 제공한다. 공짜로 호텔을 이용하는 즐거움이 생각보다 쏠쏠하다. 프로모션에 이렇게도 약하다니……. 사람들이 몰리는 주말에는 비교적 이용 금액이 높은 편이지만 평일에는 그보다 저렴한 가격으로 하룻밤을 보낼 수 있다. 업무량이 그리 많지 않은 월요일에 휴가를 내고 전날인 일요일 오후쯤 방문하면 상당히 경제적인 비용으로 한적하게 호텔 시설을 이용할 수 있다.

서울, 부산 등지에서 시작해 글로벌 호텔 체인으로 확장하는 것이 목표인 신규 사업의 브랜딩 프로젝트를 진행한 적이 있다. 브랜드를 개발하기에 앞서 브랜드의 지향점과 실체화 방안을 먼저 고민해야 한다. 브랜드의 방향성이 무엇인지, 여타 호텔과 다른 고유성은 무엇인지, 투숙객에게 어떤 편익을 제공할 것인지 등에 대한 고민을 통해 정의를 내려야 한다. 그래야 내부 시설과 서비스, 브랜드와 인테리어 디자인 등이 한데 어우러져 시너지를 만들어낼 수 있다. 업무를 진행하는 차원에서도 마찬가지다. 브랜딩의 방향성부터 정하지 않으면 디자인에 대한 내부 의사결정이 어려울 수도 있다. 방향성을 도출하기 위해서는 가장 먼저 여행과 여가에 관한 사람들의 인식 변화를 파악해야 한다. 또한 그에 따른 라이프스타일 트렌드의 변화를 전반적으로 살펴보는 과정이 필요하다.

신라호텔The Shilla이나 하얏트호텔Hyatt과 같은 5성급 럭셔리 호텔이 전부였던 때만 하더라도, 호텔은 여행을 가거나 이벤트가 있는 날에만 이용하는 특별한 곳이었다. 전통적인 호텔 풍경을 생각해보면 로비에 들어서자마자 정중히 인사하는, 유니폼을 갖춰 입은 직원의 모습이 가장 먼저 떠오른다. 높은 천장에 달린 화려한 장식의 샹들리에는 은은하게 공간을 비춘다. 한편 고급스럽게 꾸민 로비와 리셉션 데스크의 직원들은 정장 차림에 하나같이 점잖은 표정을 짓고 있어 말을 건네기가 부담스럽기도 했다. 그렇게 호텔은 부와 품격을 상징하는 공간으로 우리 사회에 존재해왔다. 유수의 대기업들은 귀빈을 접대하거나 비즈니스 미팅을 개최하고 연회를 열기 위한 목적으로 대부분 호텔을 하나씩 운영했다. 호텔의 시설과 서비스 수준은 기업의 격을 나타내는 상징이었다. 자연스럽게 강남 일대에 자리한 글로벌 체인의 호텔들도 누가 더 고급스러운지 겨루던 시절이었다.

기성세대를 지나 밀레니얼millennials이라고 일컬어지는 세대가 소비경제의 주축이 되면서 호텔은 본격적으로 일상의 범주에 들어왔다. 호텔을 대표하는 연상 이미지 역시 '고급스러움'에서 '라이프스타일'로 바뀌었다. 밀레니얼은 1980년대 초반에서 2000년대 초반 사이에 태어난 세대를 지칭한다. 이들

은 우리나라 전체 인구의 30퍼센트 이상을 차지하며 가장 왕성한 경제활동과 소비 양상을 보인다. 물론 이 시기에 태어났다고 해서 모두가 비슷한 경향을 지닌다고 볼 수는 없다. 취직하자마자 연금보험, 청약저축, 적금 등에 가입해 노후 설계를 적극적으로 준비하는 사회 초년생이 있는가 하면, 은퇴 후 여전히 소비와 문화 활동에 활발하게 참여하는 액티브 시니어active senior도 있다. 액티브 시니어는 젊은 세대 못지않게 개인의 정신적 건강과 육체적 건강을 위해 아낌없이 투자한다. 어떤 생활환경에서 무엇을 보고 듣고 배우며 살아왔느냐에 따라 개개인의 성향과 가치관은 다르게 형성된다. 비슷한 경향을 보인다고 해서 전부 같음을 의미하는 것도 아니다. 밀레니얼이라는 두루뭉술한 단어에 매몰되어 이들을 단정하기보다 '개개인의 필요와 욕구에 충실한 세대' 정도로 이해하거나 받아들이면 되지 않을까 싶다. 그럼에도 브랜드 이용 방식이나 소비 패턴, 기사화된 사회 이슈를 살펴보면 큰 흐름에서 사람들의 생활양식이 이전과 다르게 변화함을 느낄 수 있다. 우리나라 밀레니얼 인구 가운데 1인 가구의 비중은 절반을 넘는다. 이들은 자기 자신을 우선으로 여겨 기성세대에 비해 개인주의적인 성향이 강하고, 스마트 디바이스와 소셜 네트워킹에 익숙하며, 대체로 일과 여가의 균형을 중시한다고 알려져 있다.

현재를 인내해 미래를 대비하기보다 일상의 여유와 행복을 중요하게 생각한다. 그렇기에 밀레니얼은 불필요한 자원을 최대한 절약하는 대신 개인의 취미 생활이나 여가 활동 등에는 시간과 비용을 아끼지 않고 기꺼이 투자한다.

앞서 언급한 대로 밀레니얼의 대두는 호텔 산업이 계속해서 성장하는 현상과도 연관이 있다. 기성세대가 열심히 벌어서 열심히 모았다면, 밀레니얼은 열심히 벌어서 열심히 쓴다. 평일에는 퇴근한 뒤 제대로 식사를 차리기 어렵다 보니 배달의민족 앱에서 주문한 음식으로 간편하게 끼니를 해결한다. 건강에도 관심이 많아 마켓컬리Market Kurly를 통해 배송된 샐러드나 유기농 시리얼 같은 건강식을 챙겨 먹는다. 주말에는 쏘카Socar로 차량을 대여해 근교 카페나 호텔에 가서 휴식을 즐기고 인스타그램에 기록한다. 이처럼 밀레니얼은 큰 기회비용을 들이지 않아도 얻을 수 있는 일상 속 즐거움과 행복을 중요시한다.

이들의 니즈에 맞춰 호텔 역시 단순한 숙박 시설이 아닌 다채로운 경험을 제공하는 라이프스타일 플랫폼으로 점차 진화하고 있다. 라운지나 도서관 같은 시설을 시그니처 공간으로 만든 호텔도 있고, 지역사회와 연계해 콘서트나 워크숍은 물론이고 다양한 액티비티 프로그램을 개최하기도 한다. 투숙객을

위한 업무 공간이나 오락 시설을 구비하는 것은 기본이다. 이전의 호텔에는 여행객이나 출장차 방문한 고객이 주를 이루었다면, 지금의 호텔에는 보다 다양한 목적을 지닌 투숙객이 각자의 일상을 보내기 위해 혼재한다.

'라이프스타일'이라는 용어가 생긴 지 불과 100년 정도 되었다고 한다. 국내에서는 컬처컨비니언스클럽Culture Convenience Club, CCC에서 운영하는 라이프스타일 플랫폼 츠타야 Tsutaya가 알려지면서 이 용어도 주목받기 시작한 것으로 기억한다. 츠타야에서는 여행, 요리, 디자인 등 라이프스타일에 연관된 다양한 분야의 상품을 취급한다. 주제의 유사성으로 분류한 음반, 책, DVD, 생활용품 등을 한데 모아 제안하는 종합 매장이기도 하다. 츠타야는 고객이 각자의 취향에 맞는 라이프스타일을 찾아낼 수 있도록 효율적으로 공간을 구성했다.

천편일률적인 삶이 아닌 개성에 따른 다양한 삶의 모습이 주목받으면서 '라이프'에도 '스타일'이 생겨났다. 전쟁을 치른 황폐한 땅에 세계적인 수준의 나라를 일궈낸 우리 부모 세대만 하더라도 삶은 생존 그 자체였다. 자고 일어나면 내일을 걱정해야 했던 시기였기에 스타일은 아마 엄두조차 내지 못했을 것이다. 산업이 발전하고 경제 수준이 어느 정도 높아지면서 지금의 생활을 누리게 되었다. 이전 세대의 노력으로 만

들어진 것을 마치 원래 존재했던 것처럼 당연하게 누리기만 해서는 안 된다. 감사하는 마음을 갖고, 이전 세대가 그랬듯 우리도 다음 세대에게 더 좋은 것을 전해주겠다는 생각을 가슴 한편에 지니며 생활하는 자세가 필요하다.

밀레니얼의 특징을 소개하는 마케팅 트렌드 분석에서 빠지지 않는 내용은, 그들이 소유보다 경험을 중시한다는 것이다. 단순하게 생각하면 미래보다 현재를 중시하는 세대의 특징이 반영된 표현 정도로 받아들일 수 있다. 그러나 개인적으로는 이 표현이 썩 마음에 들지 않는다. 우리는 절대 물건으로부터 벗어날 수 없다. 삶을 지속하는 데 필요한 기본 요소인 의식주만 보아도 그렇다. 비바람이나 추위로부터 몸을 보호하기 위해서는 옷과 신발이 있어야 한다. 식사를 하려면 숟가락과 젓가락이 필요하다. 맨손으로 밥을 먹기는 당연히 힘들다. 가족이 한데 모여 살아갈 공간의 필요성 역시 잘 알고 있다. 이렇듯 물건이나 도구의 도움 없이는 어느 것 하나 제대로 해나가기 어렵다. 사무실로 출근하거나 학교에 가기 위해서는 자가용이나 지하철, 버스를 이용해야 하고, 부모님이나 친구들과 통화하려면 전화기도 필요하다. 맨몸으로 할 수 있는 일은 상당히 제한적이다. 그렇기 때문에 우리는 삶을 지속하기 위해 반드시 무언가를

소유할 수밖에 없다. '소유보다 경험'이라는 표현은 소유와 경험을 대척점에 둔 이분법적인 사고방식에서 기인한다. 소유와 경험은 애초에 비교 가능한 차원의 것이 아니다. 소유해야 하는 것은 소유할 수밖에 없고, 경험해야 하는 것은 경험해야만 한다. 둘의 개념은 오래전부터 우리의 일상에 항상 공존해왔다. 이전 세대 역시 집은 소유했고 호텔은 경험했다. 호텔을 소유한 사람은 극히 드물다. 최근 밀레니얼과 공유경제를 운운하며 '소유하는 것은 미련한 일이고, 지금 원하는 바를 마음껏 경험하는 것이 중요하다.'라는 인식이 사회 전반에 팽배하다. 이러한 분위기 속에서 우리는 자칫 현재에 만족하기보다 무언가를 끊임없이 좇는 불행한 삶을 살게 될지도 모른다.

소유보다 경험을 중시하자는 트렌드는 밀레니얼의 지지를 얻으며 하나의 사회현상으로 빠르게 자리 잡았다. 이를 기회로 삼아 수많은 구독 서비스와 공유 서비스가 시장에 등장했다. 가전제품을 비롯해 가구까지 렌털해주는 서비스가 성행하고, 생필품은 물론이고 셔츠나 양말 같은 것도 정기적으로 보내준다. 심지어 명품 가방을 시간 단위로 대여해주기도 한다. 그러다 보니 쉽게 쓰고 쉽게 버려지는 것에 경각심을 갖지 않으며, 현재의 편리함과 즐거움을 위한 일회성 소비로 낭비되는 자원에 대해 나도 모르게 무관심했는지도 모를 일이다.

'카르페디엠Carpe diem' '욜로You Only Live Once, YOLO'와 같은 표현을 왜곡해 인간 심리를 자극하고 일회성 소비를 부추기는 언론 보도나 기업 마케팅 방식에도 문제가 있다. 언론과 기업은 거시적인 관점에서 사회의 지속 가능성이라는 책임을 다해야 한다. 개개인 역시 삶의 주체이자 사회의 구성원으로서 자신이 맡은 역할에 충실해야 한다. 그래야만 오늘보다 더 나은 내일이 있다.

미니멀리즘은 물질 만능주의를 경계한다는 차원에서 사회적인 공감을 얻었다. 물질적인 행복을 좇아 무조건 많이 갖기보다 꼭 필요한 것을 엄선해 취하고 그것에 만족할 줄 아는 삶이야말로 미니멀리즘의 핵심이다. 여러 개를 다 가지려다 그중 하나만 선택해야 한다면 무엇을 고를지 깊이 생각하게 된다. 행복한 현재의 삶을 위해서는 일상에서 나에게 꼭 필요한 것이 무엇인지부터 자각하려는 태도가 중요하다. 왜 가지려고 하는지, 어떤 쓸모가 있는지 등을 꼼꼼히 따져보아야 한다. 필요한 것들 가운데 소유해야 하는 것은 무엇이고, 경험만으로 충분한 것은 무엇인지 스스로 알아야 한다. 그래야 소유와 경험이 적절하게 균형을 이룰 수 있다. 영국의 패션 디자이너 비비언 웨스트우드Vivienne Westwood는 "적게 사고, 잘 고르고, 오래 사용하자.Buy less, choose well, make it last."라고 말했다. 소중히 여기

는 물건을 소유하지 않고 잠깐 쓰다 버릴 사람은 없다. 제품이든 서비스든 필요에 의해 반드시 소유해야 하는 것은 주의를 기울여 제대로 고르고, 소중히 다루며, 가능한 한 오래 사용하려는 자세를 갖춰야 한다.

대학을 졸업하고 회사에 취직해 정년까지 꼬박 일해도 서울에 집 한 채 장만하기 어려운 시대이다. 결혼 후 맞벌이를 한들 아이 한 명 키우기에도 빠듯하다. 매달 월급에서 빠져나가는 적지 않은 금액의 국민연금은 훗날 퇴직 후 받을 수 있을지 불분명하고, 평균 수명은 점점 길어지는데 그에 비해 은퇴 후 할 만한 일이 마땅찮다. 밀레니얼이라고 불리는 젊은 세대는 자신들의 미래가 불투명함을 직감적으로 알고 있다. 심지어 외국의 밀레니얼 사이에서는 "사회주의자는 섹시하다."라는 이야기가 번지기도 했다. 어차피 노력해도 안 되니 당장 즐기고 보자는 식의 어두운 회의감도 사회 전반에 짙게 깔려 있다. '소유보다 경험을 중시하고 내일을 고민하는 대신 당장의 행복에 집중하자.'라는 메시지로 젊은 세대의 불안과 불확실성을 겨우 덮어두는 것은 아닌가 싶어 이런 내용의 기사나 책을 보면 기분이 좋지 않다.

그럼에도 우리는 살아야 한다. 인생이란 본래 불공평하다는 사실을 받아들이고, 다른 의미에서 현재의 삶에 충실해

buy less, choose well.

야 한다. 행복과 쾌락을 분명하게 구분하고, 자아실현만큼 자아수용도 중요함을 인식해야 한다. 무엇보다 현재 상황을 있는 그대로 인정하고 그 안에서 나만의 소소한 행복을 찾아 누리는 것이 중요하다. 남들을 좇지 않고 중심을 잡아야 한다. 불행은 타인과의 비교에서 시작된다. 다른 사람의 라이프스타일과 나의 라이프스타일은 다르다. 그 사람의 라이프스타일은 단지 그 사람의 방식일 뿐이다. 남들과 같은 라이프스타일을 추구할 필요는 없다. 호텔에서의 여유로움으로 기분 전환되는 사람이 있는가 하면, 친구들과 모여 운동하거나 신나게 떠들며 활력을 되찾는 사람도 있다. 나는 무엇을 중요하게 여기고, 어떤 일을 좋아하며, 무엇에 가치를 두는지 끊임없이 탐구해야 한다. 나만의 기준을 갖는 것이 중요하다. 영화평론가 이동진의 말처럼 하루하루를 성실하게 살다 보면 인생 전체는 되는 대로 되지 않을까. 정해진 것은 아무것도 없지만 어쩌면 모든 것은 이미 정해졌을지도 모른다.

좋은 브랜드의 고유성을 강조하듯 개개인의 고유성 역시 소중히 여겨야 한다. 현재 상황을 불평하고 누군가를 시기하는 마음으로 일상을 보낸다면, 그런 하루하루가 모여 후회로 가득한 인생이 될지도 모른다. 새롭고 자극적인 경험을 좇으며 일회성 소비를 반복할수록 일상에서 느끼는 공허함은 상대적으로

커지기 마련이다. 스스로를 인정하고 현재에 충실하되, 자신만의 기준으로 꼭 필요한 것들을 제대로 소유하며 소중히 다뤄야 한다. 그런 모습으로 살아갈 때 끝내 우리는 '소유보다 경험'이라는 이름의 함정을 피해 더욱 행복한 삶을 살게 될 것이다.

밀레니얼을 겨냥한 라이프스타일 브랜드가 범람하고 있다. 너도나도 라이프스타일 브랜드를 표방한다. 생활용품, 가전제품, 자동차, 호텔 등 광범위한 카테고리에서 라이프스타일이라는 용어가 소비되고 있다. 그러나 동일한 용어를 사용한다고 해서 다 같은 라이프스타일 브랜드는 아니다. 우리는 같은 시공간에 살지만 각기 다른 일상을 살아가고 있다. 수많은 모습의 일상을 라이프스타일이라는 단어 하나로 뭉뚱그려 표현할 수는 없다. 단순히 라이프스타일 브랜드를 지향하는 것이 아닌 '어떤 라이프스타일을 제시하는 브랜드'인지 확인해야 한다. 예를 들어 버려진 자원을 재활용해 제품을 만드는 업사이클링upcycling 브랜드는 환경문제에 민감한 사람들에게 '지속 가능한 라이프스타일'을 제시할 수 있다. 참여와 경험을 유도해 제품을 완성시키는 브랜드의 경우 소비자에게 '적극적이고 능동적인 라이프스타일'을 공유한다. 한편 합리적인 가격으로 양질의 제품을 제공하며 이것으로 충분하다고 강조하는 브랜드는 '만족할 줄 아는 라이프스타일'을 지향한다.

트렁크호텔Trunk Hotel과 목시호텔Moxy Hotels은 라이프스타일 호텔을 표방하며 '소셜라이징socializing'이라는 동일한 콘셉트를 내세우지만, 자세히 살펴보면 두 브랜드에는 큰 차이가 있다. 트렁크호텔이 지향하는 소셜라이징은 친환경적인 사회 공헌의 성격을 띤다. 특히 폐자재를 활용해 만든 집기와 인테리어, 폐고무를 재활용해 만든 실내용 슬리퍼, 장애를 지닌 아티스트의 작품으로 장식한 로비 등이 인상적이다. 이처럼 호텔 인테리어와 어메니티amenity를 재활용 자원으로 제작해 투숙객이 자연스럽게 사회적 책임을 다하도록 유도한다. 반면 목시호텔의 소셜라이징은 젊은 고객들이 서로 어울리고 교류하는 네트워킹의 차원으로 해석된다. 라운지 바, 도서관, 비즈니스 센터, 미팅 룸 등이 마련된 시그니처 공간 '더나우The Now'를 중심으로 밀레니얼 투숙객의 교류가 이뤄지는 플랫폼 역할을 충실히 수행하고 있다. 이렇듯 두 호텔은 모두 라이프스타일 호텔이지만 서로 다른 삶의 방식을 추구하며, 각자 브랜드로서 지향하는 바를 명확하게 정의하고 있다.

앞서 언급한 신규 호텔 브랜드는 사람들에게 일상 속 비일상성을 제공하는 플랫폼을 지향한다. 어떤 라이프스타일을 지향하는 브랜드인지 조금 더 구체적으로 정의하고 싶었지만 이미 일부 지역은 호텔 공사가 끝나기도 했고, 또 다른 지역은

기존 호텔을 매입해 리모델링하는 쪽으로 사업이 계획되었다. 그러다 보니 시설적인 차원이나 전체 서비스 콘셉트를 새롭게 도출하는 데 한계가 있어 개인적으로 아쉬움이 남는다. 결과적으로는 각자의 라이프스타일을 존중한다는 차원에서 잠시 일상에서 벗어나 내가 원하는 모습으로 현재에 집중할 수 있는 공간으로 전반적인 브랜드 방향성을 정했다.

문화심리학자 김정운은 그의 저서『바닷가 작업실에서는 전혀 다른 시간이 흐른다』에서 '슈필라움spielraum'이라는 개념을 소개했다. 독일어에만 존재하는 개념인 이 단어는 '놀이spiel'와 '공간raum'의 합성어로, 내 마음대로 할 수 있는 주체적인 공간을 의미한다. 물리적 공간을 넘어 심리적 여유까지 포함하는 슈필라움에서 인간은 자존감을 가지고 창조적인 삶을 구성할 수 있다. 호텔 역시 더 이상 물리적인 공간에만 머무르지 않는다. 투숙객이 온전히 자기 자신과 마주할 수 있도록 정서적인 안정감을 주는 공간으로 진화해야 한다.

신규 호텔의 목표는 쾌적한 객실과 부대시설facility을 기반으로 물리적인 편안함, 수준 높은 서비스hospitality를 통한 심리적인 편안함, 다채로운 경험 등을 제공해 각자의 라이프스타일에 충실할 수 있는 공간으로서의 역할을 수행하는 것이다. 각자의 고유한 삶의 결을 존중하는 신규 호텔의 브랜드 콘셉트인

'일상의 고유한 질감The Texture of Life'은 브랜드 슬로건과 로고를 비롯해 컬러, 키 비주얼, 타이포그래피, 인테리어 디자인 등으로 일관되게 실체화되었다. 단순히 고급스러운 디자인으로 이국적인 분위기를 자아내는 호텔이 아닌, 투숙하는 동안만큼은 무거운 현실의 짐을 내려놓고 각자가 원하던 이상적인 삶을 잠시나마 실현하는 공간이 되길 바란다.

　　프로젝트는 이전에 다닌 회사로부터 의뢰를 받아 진행했다. 브랜드를 관리하는 내부 구성원으로 근무하던 회사의 프로젝트를 외부 에이전시 입장에서 수행하게 된 것은 나름 특별한 경험이었다. 회사를 열 때만 하더라도 미처 예상하지 못한 일이다. 보이지 않는 인연의 끈은 생각보다 강하게 서로를 엮고 있는 듯하다. 오랜만에 미팅 자리에서 마주친 반가운 얼굴들도 많았다. 어느덧 꽤 많은 시간이 흘렀지만 해당 조직의 상황을 대략 짐작할 수 있다 보니 현재의 마케팅팀 담당자들에게 조금이나마 더 도움이 되고 싶었다. 마치 내가 속한 브랜드의 프로젝트를 진행하는 것처럼 업무에 각별한 애착이 생기기도 했다. 과거의 시간들이 축적되어 지금의 나를 만든다. 현재를 더욱 충실하게 살아야겠다는 생각을 해본다.

브랜딩은 적을수록 좋다
디터 람스와 브랜딩

2019년 바우하우스는 설립 100주년을 맞이했다. 영화관에서는 바우하우스 관련 영화를 상영했고, 여러 미술관에서는 바우하우스 100주년 기념 전시가 열렸다. 그 무렵 다양한 매체에서 바우하우스를 소개해준 덕분에, 보다 많은 사람들이 독일에서 시작된 이 디자인 사조에 관심을 갖게 되었다. 바우하우스는 1919년 건축가 발터 그로피우스Walter Gropius가 독일의 작은 도시 바이마르에 설립한 조형 학교로, 건축을 중심으로 예술과 기술을 융합하기 위해 만들어졌다. 이곳의 기본 이념은 사람들의 삶을 더욱 편리하게 하는 것이다. "사물은 본질에 의해 규정되고, 형태는 기능을 따른다.Form follows function."라는 메시지를 강조한 바우하우스는 일부의 호화로운 수요 대신 대중적인 수요를 추구했다. 주거 공간을 비롯해 모든 사물은 꼭 필요한 기능만을 갖춰 효율적이고 저렴하게 생산되어야 하며,

이를 바탕으로 세상 모든 사람들이 각자에게 주어진 조건에 상관없이 누구나 누릴 수 있는 행복한 미래를 만들어야 한다고 주장했다. 바우하우스는 기성 체제, 생활양식, 규범, 유행 등에 얽매이지 않았으며 이러한 것들에 내재된 일상의 멋을 찾는 일이 궁극적인 목표였다.

근래에 심플하고 미니멀한 디자인으로 다시 각광받은 바우하우스 양식은, 표면적인 스타일 차원의 아름다움이 아닌 더 나은 세상을 만들고자 하는 일종의 사회혁명적인 사상이자 운동이었다. 기존 질서에 반항하며 진보적 성격을 띤 바우하우스는 나치 탄압으로 독일 데사우를 거쳐 베를린으로 옮겨졌다가 결국 폐쇄된다. 이후에도 교사와 졸업생들은 바우하우스 정신을 이어나갔고, 그중 막스 빌Max Bill이 제2차 세계대전이 끝난 뒤 울름조형대학Hochschule für Gestaltung Ulm을 설립한다. 울름조형대학은 바우하우스 정신을 그대로 계승하며 순수주의를 추구했다. 울름조형대학의 디자인 사조는 브라운Braun과의 산학협력을 통해 제품으로 실체화되었다. 당시 브라운의 제품 디자인을 주도한 디자이너가 바로 우리에게도 잘 알려진 디터 람스Dieter Rams이다.

시대를 초월하는 미니멀한 디자인도 디터 람스의 훌륭한 업적이지만, 브랜드 기획자의 입장에서는 그런 디자인을 실현

하기 위해 그가 지닌 사상에 더욱 관심을 둔다. 'Less, but Better'로 대표되는 디터 람스의 디자인 십계명은 제품 디자인뿐 아니라 브랜딩에도 그대로 적용할 수 있다. "좋은 디자인은 유용하고 정직하다."라고 이야기한 그의 표현을 빌리자면 좋은 브랜드 역시 유용하고 정직해야 한다. 이슈를 만들고 매출을 증대시키기 위한 포장재로서의 브랜딩이 아닌 일상에서 유용한 가치를 제공하기 위한 브랜딩을 지향해야 한다. 또한 "좋은 디자인은 마지막 디테일까지 철저해야 한다."라는 그의 말대로 좋은 브랜드 역시 모든 브랜드 접점에서 일관되게 적용되어야 한다. 접점마다 다르게 적용된 서체, 색상, 그래픽 등은 심미적인 퀄리티 차원을 떠나 브랜드에 대한 신뢰감을 형성하지 못한다.

다큐멘터리 〈오브젝티파이드Objectified〉 〈헬베티카Helvetica〉 등을 제작한 게리 허스트윗Gary Hustwit 감독의 신작 〈디터 람스Rams〉에서 디터 람스는 인터뷰 도중 팀원들의 이름을 차례로 언급한다. '미스터 브라운Mr.Braun'으로 불리는 것을 경계하던 그는 항상 팀으로 인식되고 싶어 했다. 이러한 협업을 통해 팀원들은 자부심을 지니고 함께 시너지를 만들어낸다. 좋은 브랜드가 내부 구성원으로부터 시작해 외부로 발산되는 것과 같은 이치라고 할 수 있다.

끝으로 디자인과 브랜딩 모두 불필요한 관심을 끌지 않고

가능한 한 최소화하는 것이 좋다. 아름다운 것은 주의를 끌려고 애쓰지 않는다. 모든 브랜드 경험을 디자인하는 일에는 브랜드보다 사람이 우선시되어야 한다. 브랜드가 사람에게 위압감을 주거나 일상의 풍경에 브랜드가 사람보다 드러나는 것은 바람직하지 않다. 생활 속에 강하게 드러나지 않고 자연스럽게 어우러져야 브랜드는 오래 지속될 수 있다.

브랜드를 이루는 시각 요소가 크고 많을수록 좋다는 사고방식은 상당히 일차원적이다. 연필꽂이에 펜이 한가득 있어도 정작 늘 사용하는 것은 정해져 있다. 미니멀리즘을 지향한다고 해서 집 안에 미니멀한 디자인 제품을 잔뜩 들인다면 그 공간은 결코 미니멀할 수 없다. 또한 포스터나 배너를 디자인한다고 가정할 때, 메시지를 최소한으로 표기하는 것보다 그래픽과 카피를 큼직하고 빽빽하게 적용하는 편이 더욱 효과적이라고 생각할 수도 있다. 그러나 제한된 영역에 요소를 많이 둘수록 점점 더 쾌적하지 않다는 인상을 받게 된다. 꼭 필요한 요소만 두고 부수적인 것은 과감히 지워내야 한다. 여백에는 상상력을 자극하고 핵심을 부각하는 힘이 있다. 공간 인테리어나 브랜드 접점을 최소한으로 디자인하면 얼핏 눈에 잘 띄지 않을 것 같지만 사실 그렇지 않다. 여백을 한껏 남긴 최소한의 디자인이 오히려 매우 강력한 주목성을 지닌다. 아무것도 없

focus

182

는 페이지의 작은 점은 시선을 오로지 한 곳으로만 집중시키기 때문에, 텍스트로 가득한 페이지에 크게 찍힌 점보다 돋보이기 마련이다.

적은 방식으로 더 나은 효과를 얻을 수 있다면 그보다 효율적인 방법은 없다. 좋은 브랜딩이란 유용하게 기능하는 것이며, 그 기능은 결국 사람들의 관심을 얻고 브랜드가 추구하는 가치와 편익에 대한 메시지를 전달할 수 있어야 한다. 우리는 브랜드와 디자인의 홍수 속에 살고 있다. 수많은 브랜드가 생겨났다 소리 없이 사라지고, 쏟아지는 제품과 서비스는 수시로 모습을 바꾼다. 일상에 가득한 브랜드 중 하나로 치부되어 외면당하지 않고, 사람들의 풍경에 잔잔하게 어우러지며, 그와 동시에 시선을 끌어 인상에 남는 것이 브랜딩의 임무라면 브랜딩은 가능한 한 작고 적을수록 좋다.

일반적으로 브랜드 아이덴티티 디자인을 리뉴얼할 때 담당자는 사람들이 한눈에 바뀌었다고 지각할 만한 대대적인 변화를 원한다. 프로젝트 성과를 중시하는 기업 내부 분위기 때문일 수도 있고, 변화의 폭이 클수록 사람들 사이에서 이슈화될 확률 역시 높다고 생각하기 때문일 수도 있다. 브랜드를 실체화하는 에이전시 쪽의 사정도 별반 다르지 않다. 프로젝트 담당

자가 조직 내부의 시선을 의식하듯 에이전시도 업무를 의뢰한 클라이언트의 반응을 민감하게 여긴다. 혹여 '맡은 일을 성의 없이 하는 에이전시'라는 인식이 실무진 사이에 형성되기 시작하면 쉽게 진행될 일도 어려워진다. 그런 까닭에 브랜딩 프로젝트를 해보자고 하면 브랜드 기획자나 디자이너는 아무래도 새로운 것을 만들어내는 쪽으로 치우치게 된다. 프로젝트를 열심히 수행한다는 인상을 심어주려고 하다 보면 어느새 힘이 들어가기 마련이다. 가령 브랜드 명칭을 변경할 때 전에 없던 특이한 합성어나 조어를 이름으로 제안하는 식이다. 브랜드 디자인에 변화를 주는 경우에도 마찬가지다. 기존의 것과 전혀 다른 브랜드 로고를 제안하기도 하고, 경험 접점을 디자인할 때 화려한 컬러와 현란한 그래픽을 사용하기도 한다. 프로젝트의 일차적인 고객은 해당 프로젝트를 의뢰한 클라이언트이다. 그렇다 보니 담당자의 니즈를 우선시하는 상황도 어느 정도 수긍할 수밖에 없다. 그러나 나중에 돌이켜보면 그렇게 시시때때로 모습을 바꾼 브랜드들은 변화가 큰 만큼 브랜드의 중심에 무언가 결여된 것처럼 느껴진다.

물론 기존에 없던 것을 만들어내는 능력도 중요하지만, 특히 브랜딩에서는 기존에 있던 것을 잘 유지하는 자세가 중요하다. 힘을 빼면 무엇이 중요한지 보인다. 오랜 시간 수차례 커

뮤니케이션을 거치며 덧붙은 여러 이미지 가운데 부수적이라고 생각되는 것들을 하나씩 덜어내면 브랜드에 반드시 필요한 핵심만 남는다. 중요하지 않다고 여겨지면 대부분 부수적으로 생겨난 연상 이미지들이다. 시간이 지나도 항상 유지해야 하는 핵심은 반드시 존재하기 마련이다. 브랜드 아이덴티티를 실체화하는 과정에서 중요한 것은, 무조건적인 변화를 추구하는 대신 브랜드의 핵심에 기반을 두고 진화해나가는 일이다. 브랜드가 핵심에 집중하도록 독려하는 것이 브랜드 전문가의 역할이다. 새로움에서 얻는 신선함이 있다면 익숙함에서 오는 편안함도 있다. 다시 말해 시대가 변하고 사람들의 라이프스타일이 바뀌어도 편안함을 지속할 수 있도록 익숙함을 바탕에 두어야 한다. 그것이야말로 브랜딩 과정에서 가장 우선적으로 고민해야 하는 지점이다.

타임Time, 마인Mine, 시스템System 등 다수의 패션 브랜드를 보유한 한섬의 플래그십 스토어 브랜드 개발 프로젝트에서도 이러한 생각이 작용했다. 플래그십 스토어의 핵심은 '한섬의 브랜드를 한데 모아둔 편집 매장'이라는 점이었다. 우선 전사적인 관점에서 한섬의 다양한 브랜드들을 아우를 수 있는 규모부터 갖춰야 했다. 그와 동시에 브랜드 체계상으로 볼 때 기업의 온라인 사이트 더한섬닷컴thehandsome.com과 동등한 위상

을 지녀야 한다고 판단했다. 브랜드의 방향성과 기업의 브랜드 체계를 고려해 '한섬이 추구하는 진정한 아름다움Authentic Handsomeness'이라는 콘셉트를 설정했으며, 이러한 방향성에 기반해 더한섬하우스The Handsome Haus로 브랜드 명칭을 최종 제안했다. 기업을 대표하는 편집 매장을 만드는 일이었기 때문에 프로젝트 초기에는 클라이언트가 새롭고 신선한 명칭을 개발하는 쪽으로 방향성을 언급했다. 하지만 결국 누구나 고안할 수 있는 단순한 명칭으로 프로젝트를 완료하게 되었고, 이는 브랜드를 제안한 외부 에이전트 입장에선 의미가 크다. 독특한 제3의 명칭을 부여하는 대신 브랜드의 핵심에 집중했던 커뮤니케이션 과정을 기업 내부 담당자들이 기꺼이 공감해주었기 때문에 가능한 일이었다.

브랜드에는 흔들리지 않는 중심이 있어야 한다. 그리고 그 중심이 시각적으로든 언어적으로든 실체화되어 꾸준하게 유지될 때 사람들은 이를 브랜드의 헤리티지heritage로 받아들인다. 우리에게 잘 알려진 브랜드들은 대부분 역사와 전통을 바탕으로 고유한 헤리티지를 지닌다. 세밀함과 장인 정신으로 대표되는 독일의 여러 브랜드 역시 마찬가지다. 브랜드 초창기에 지닌 핵심을 실체화한 브랜드 아이덴티티 요소를 큰 변화 없이

지속해온 사례들을 쉽게 찾아볼 수 있다. 2018년 독일의 항공사 루프트한자Lufthansa는 대대적인 브랜드 리뉴얼을 단행했다. 이 브랜드의 심벌인 '날개를 펼쳐 날아가는 학'은 보다 상징적이거나 미래지향적인 수십 가지 이미지로 개발된 끝에 지금의 모습으로 결정되었다. 브랜드 컬러는 명도와 채도가 조정되었고, 브랜드 서체는 헬베티카 기반으로 만들어졌다. 로고타이프의 두께와 철자 형태도 변경되었다. 그러나 로고와 컬러를 비롯한 주요 비주얼 요소는 얼핏 보면 무엇이 어떻게 바뀌었는지 알아차리기 힘들 만큼 디테일하게 달라졌다. 그러나 주색과 보조색의 비율을 새롭게 설정해 적용한 접점 디자인을 한데 모아보면 그 변화를 한눈에 감지할 수 있다.

노란색과 파란색은 오랜 시간 루프트한자를 상징했기에 두 색상 가운데 하나를 브랜드의 대표색으로 선택하기가 어려웠다. 일반적으로 노란색이 갖는 친근함과 파란색에서 느껴지는 전문성이 브랜드에 대등하게 공존해왔기 때문이다. 루프트한자는 리뉴얼을 통해 항공사의 전문성과 프리미엄 이미지를 강화하고자 낮은 채도의 파란색을 브랜드 대표 색상으로 지정했다. 여기서 브랜드가 지향하는 프리미엄은 화려하고 멋진 새것이 아니다. 루프트한자의 마케팅 부사장 알렉산더 슐라우비츠Alexander Schlaubitz는 "브랜드가 지향하는 프리미엄이란 사람

들의 시간을 절약해줄 수 있는 군더더기 없는 효율성을 의미한다."라고 말했다. 리뉴얼 이후 루프트한자는 효율성에 초점을 맞춰 모든 브랜드 접점에 파란색과 흰색을 주로 사용하고, 노란색은 포인트 컬러로 활용해 생동감을 부여했다. 같은 색상이라도 어떤 비중으로 사용하는지에 따라 인상이 전혀 달라진다. 컬러 변경과 사용 비중은 브랜드를 전보다 더 단단하게 보이도록 할 뿐만 아니라 정돈된 인상을 남긴다. 루프트한자의 브랜드 리뉴얼은 이처럼 세세하지만 큰 변화를 통해 브랜드 전반에 활력을 불어넣는 동시에 브랜드가 지향하는 이미지를 얻고자 했다. 100년이 넘는 시간 동안 루프트한자를 상징해온 학의 날갯짓과 브랜드 컬러는 여전히 사람들에게 익숙하지만 사실 끊임없이 변화하고 있는 셈이다.

흔히 명차로 불리는 독일의 자동차 역시 언제나 한결같은 디자인 아이덴티티를 유지한다. 고성능 엔진과 최첨단 기술이 적용되지만 전체적인 룩앤필은 세대를 거듭함에도 늘 한결같다. BMW의 주요 아이덴티티 요소인 키드니 그릴Kidney Grille이나 호프마이스터 킨크Hofmeister Kink는 멀리서도 단번에 차량을 구별할 수 있게끔 한다. 신형이 출시되더라도 구형과 비슷한 느낌을 가지고 있기 때문에 '변경'되었다기보다 '진화'했다는 인상을 받는다. 한편 기아자동차KIA 역시 특유의 그릴을 비

롯해 패밀리 룩을 만들어가고 있다. 신제품을 출시하거나 브랜드를 리뉴얼할 때마다 새로운 것을 원하는 기업 내부의 상황을 예상해 보면, 오랫동안 한결같은 캐릭터를 유지하는 것은 결코 쉽지 않다. 물론 모든 브랜드가 반드시 디자인 아이덴티티를 지녀야 하는 것은 아니다. 그러나 디자인 퀄리티를 떠나 고유한 아이덴티티를 지켜나가는 동시에, 시대의 흐름과 사람들의 요구에 부응하려는 노력은 충분히 박수받을 만한 일이라고 생각한다.

경동나비엔의 기업 브랜드 아이덴티티 리뉴얼 프로젝트를 진행할 때는 루프트한자를 벤치마킹 사례로 삼았다. 전통과 역사를 지닌 기업이라는 점, 두 가지 브랜드 컬러를 위계 없이 동시에 사용한다는 점, 새로운 지향 이미지를 구축하고자 한다는 점 등이 닮아 있었다. 이전에 언급한 바와 같이, 아이덴티티 디자인을 리뉴얼하기에 앞서 브랜드가 지향하는 핵심 가치부터 정의했다. 경동나비엔이 지향하는 핵심 가치란, 올곧은 신념으로 완벽한 품질의 제품을 만들어 생활환경을 혁신하는 것이다. 도출된 핵심 가치를 상징적으로 표현하고 주요 접점에 일관되게 적용할 수 있는 여러 방안을 검토했다. 최종 후보안 중에는 생활환경 가전 기업의 현대적인 이미지를 강조한 전혀 새로운 조형의 디자인도 있었다. 완전히 바뀐 디자인은 역시

신선했다. 하지만 해당 디자인을 적용한다고 가정하면 기존에 쌓아온 기업의 브랜드 자산이 단절되는 듯한 느낌을 지울 수 없었다. 비록 적용 시점에는 큰 이슈가 될 수 있겠지만, 시간이 꽤 지나면 기업을 상징하는 시각적인 아이덴티티 요소가 거의 사라져 후회했을지도 모른다. 오랜 논의와 개선 작업 끝에 결국 기존 로고가 지닌 캐릭터를 최대한 계승하면서 브랜드가 지향하는 바를 충분히 표현할 수 있는 안으로 최종 결정되었다. 브랜드가 지향하는 가치를 스토리텔링 요소로 활용할 수 있는 아이덴티티 프레임을 개발하고, 기존 컬러의 명도와 채도를 조정해 한층 선명하고 세련된 이미지를 부여했다. 브랜드 컬러와 함께 쾌적한 생활환경을 상징하는 흰색과 신뢰감을 표현하는 회색을 높은 비중으로 활용한 배경색으로 지정해 익숙하면서도 새로운 룩앤필을 만들어냈다.

여담이지만 개인적으로는 경동나비엔의 기업 브랜드 아이덴티티 리뉴얼 프로젝트를 지금까지 수행한 많은 프로젝트 가운데 가장 어려웠던 일로 꼽는다. 물론 모든 프로젝트에 고민과 노력이 필요하겠지만, 전통과 역사를 지닌 기업이 오랫동안 유지해온 상징을 변경하는 일은 제품이나 서비스의 브랜드를 만드는 것과 차원이 달랐다. 기업 브랜드가 갖는 무게감은 에이전트에게 상당한 부담으로 작용한다. 브랜드의 대표 컬러

를 선정하고 로고타이프 서체를 다듬는 것부터 로고를 키 비주얼로 활용해 접점 하나하나에 적용하는 것까지 어느 것도 쉬운 일이 없었다. 사소한 것 하나를 결정하는 데에도 수많은 내부 구성원의 의견이 따랐고, 모든 계열사의 대표이사와 임원진의 동의가 필요했다. 더군다나 쉽게 눈에 띄지 않는 작은 변화들로 큰 변화를 만들어내기는 여간 어려운 일이 아니었다. 1년 넘게 진행된 프로젝트로 몸과 마음이 지쳤지만 이 프로젝트를 함께 수행한 팀원들은 브랜드 기획자로서, 브랜드 디자이너로서 한 단계 더 발전했을 것이라고 믿는다. 무슨 일이든 중도에 포기하면 결국 해보지 않은 사람과 같다. 하지만 어떻게든 그 일을 끝마치면 해본 사람이 된다. 사람들은 자신이 해보지 않은 일을 해본 이를 '전문가'라고 일컫는다. 구성원 각자가 기업 브랜드의 리뉴얼 프로젝트를 수행해본 브랜딩 전문가로서 어떤 일에서든 항상 핵심을 파악하고 효율적인 방식으로 더 나은 결과물을 만들어내려는 자세를 지니길 바란다.

기업이 인수 또는 합병되거나 기업에 부정적인 이슈가 발생하지 않는 한 브랜드를 실체화하는 과정에서 완전히 새롭게 바꾸는 방법은 가급적 지양하는 편이 좋다. 루프트한자, 스타벅스, 애플 등의 사례에서도 알 수 있듯 익숙함이 갖는 힘은 생각보다 강력하다. 기존에 구축된 브랜드의 연상 이미지를 배

제하고 전혀 새로운 이미지를 추구하는 일은, 자칫 해당 브랜드를 지속적으로 이용해온 사람들의 습관이나 태도에 좋지 않은 영향을 미칠 수도 있다. 설령 변화의 정도가 크지 않아 사람들의 관심을 크게 얻지 못하더라도 여전히 기업에 대한 익숙함은 느껴지되 시대적인 트렌드에 뒤처지지 않을 정도로 디자인을 변경하고 적용하는 식이 바람직한 방법일 것이다. 특히 기업 브랜드의 아이덴티티 리뉴얼은 더욱 그렇다. 부정적인 부분을 일부 개선하되 기존의 긍정적인 자산은 최대로 유지하면서 브랜드의 핵심을 강화하는 것이 브랜드 리뉴얼에 대한 올바른 접근 방식이다.

건강한 브랜드에 대하여
의자가 건네는 메시지

기업이 브랜딩에 끊임없이 투자하는 현실적인 목적은 기존 고객으로 하여금 더욱 강력한 브랜드 로열티를 구축하게 하고, 잠재 고객을 자신들의 고객으로 끌어들이기 위함이다. 이러한 차원에서 볼 때 브랜딩을 기획하고 디자인하는 모든 활동은 커뮤니케이션의 범주에 속한다.

　브랜드는 그 자체로 자신들의 소신과 철학인 반면 브랜딩은 이를 실체화하고 상대방과 교감하는 것이다. 브랜드는 제품이나 서비스를 통해 사람들에게 편익을 제공할 수 있다. 그 과정에서 궁극적으로 지향하는 바에 대한 공감대를 얻고 원하는 이미지를 획득하기 위해 사람들에게 어떤 메시지를 발신한다. 메시지를 접한 사람들 가운데 브랜드가 제공하는 가치와 편익이 자신의 가치관이나 성향에 부합한다고 여기면 이내 관심을 표현하며 적극적으로 소통하기 시작한다. 웹사이트에 접속하

기도 하고, 블로그나 인스타그램에서 해당 브랜드에 대한 정보를 얻기도 한다. 따라서 브랜드 기획자는 브랜드의 활동이 사람들의 마음에 작동할 수 있도록 치밀하게 설계해야 한다. 데이터를 바탕으로 브랜드가 나아가야 할 방향성에 대한 포지셔닝을 명확히 해야 한다. 더불어 브랜드의 개성을 도출해 목표 고객을 설정하는 것이 중요하다. 사람들의 생활 방식, 트렌드와 관련된 주요 인식 등을 면밀하게 조사하고 분석해야 한다. 이러한 내용에 기반해 브랜드 슬로건이나 커뮤니케이션 메시지로 실체화해야만 사람들의 반응을 일으킬 수 있다.

브랜드 디자인도 크게 다르지 않다. 브랜드 디자인은 기본적으로 커뮤니케이션 디자인이다. 단순히 주목성과 심미성을 고려하는 그래픽 디자인 차원의 조형이나 타이포그래피의 표현을 넘어, 브랜드를 통해 드러내고자 하는 메시지가 효과적으로 전달될 수 있도록 기능해야 한다. 그러기 위해서는 기획자와 마찬가지로 디자이너도 목표 고객의 라이프스타일 전반을 이해해야 하며 더 나아가 제품 개발, 마케팅 캠페인 등에 대해 종합적으로 이해하는 능력이 필요하다. 이러한 전제 조건이 충족되어야 사람들의 마음을 움직이는 브랜드 디자인을 만들어낼 수 있다. 결국 브랜드 기획자와 디자이너 모두 이성적이고 논리적인 사고력과 감각적이고 직관적인 창의력을 고

르게 갖춰야 한다. 사람들이 브랜드를 경험하는 접점에 효과적으로 구현되지 못한 전략은 돌아오지 않는 메아리와 같고, 명확한 방향성이 없는 실체화는 요란한 빈 수레와 다르지 않다. 데이터나 논리에 매몰되어서도, 감각이나 직관에 치우쳐서도 안 된다. 최적의 브랜딩을 위해서는 상반된 두 가지 측면의 요소를 적절하게 활용하는 균형감이 가장 중요하다. 균형은 모든 브랜딩 프로젝트를 진행할 때 언제나 근간에 두는 나만의 기준이다.

두 번째 책『브랜드적인 삶』에서 잠깐 소개했던 홍익대학교 앞 카페 aA 디자인뮤지엄aA Design Museum은 브랜딩을 일로 해온 나에게 적지 않은 영향을 미쳤다. 카페에는 생전 처음 보는 빈티지 가구와 소품이 가득했고, 매번 다른 자리에 놓인 가지각색의 의자에 앉으며 이내 관심을 갖게 되었다. 카페에 비치된 리플릿을 통해 찰스 앤드 레이 임스Charles and Ray Eames, 마르셀 브로이어Marcel Breuer, 핀 율Finn Juhl 같은 디자이너들이 만든 의자를 알게 되었다. 또한 그 의자들이 왜 오랜 시간 동안 사람들에게 좋은 디자인이라고 일컬어지는지를 감각으로 받아들이며 지식으로 습득하기 시작했다. 실용성과 심미성을 동시에 갖춰야 하는 의자를 비롯한 가구들은 고도의 균형 감각을 지녀야 한다는 점에서 더욱 매력적으로 다가왔다.

사회 초년생 시절, 브랜딩을 경영의 일환으로만 바라보며 브랜드 전략 이론과 기획서에 파묻혀 있던 좁은 시야의 브랜드 기획자에게 이 카페는 디자이너라는 직업과 디자인이라는 분야에 관심을 갖게 한 의미 있는 곳이었다. 이를 계기로 기획자의 관점에서 좋은 디자인에 대해 생각해보려는 습관을 갖게 되었다. 프로젝트를 수행하기 위해 리서치를 진행하고 전략을 수립하는 것에서부터 명칭을 개발하고 디자인과 커뮤니케이션으로 실체화하는 전반적인 크리에이티브 영역까지 전체적으로 바라보게 했다. 다시 말해 필요에 의해 만들어지는 브랜드를 가장 아름답고 적절하게 구현하기 위한 방안을 전체적으로 고민하게 된 것이다.

　대부분의 사람들이 그렇겠지만 대학을 졸업하기 전까지만 해도 내게 의자란 그저 앉아서 책을 읽거나 공부를 하는 데 필요한 도구에 불과했다. 한창 밖으로 나가 놀고 싶어 했으니 의자와 친했을 리도 없고, 의자에 대해 깊이 생각해본 적도 없다. 밥 먹을 때 자연스레 숟가락을 손에 드는 것과 같이 '앉는다'는 동작을 취하기 위해 너무도 당연하게 내 엉덩이 아래 놓여 있던 물건 정도로 생각하지 않았을까 싶다. 당시에는 그 조차도 전혀 인식하지 못했을지 모른다. 언젠가 대림미술관 Daelim Museum에서 열린 덴마크 출신 가구 디자이너 핀 율의 탄

chieftain chair

생 100주년 기념 전시를 보러 간 적이 있다. 형형색색의 의자 가운데 내 눈을 사로잡은 것은 덴마크 국왕이 앉아 '킹 체어king chair'라고 불렸다는 치프테인 체어Chieftain Chair였다. 유려한 곡선의 원목 프레임과 균형 잡힌 조형성에 반해 한동안 노트북과 사무실 컴퓨터의 바탕화면을 이 의자의 정면 이미지로 지정해둘 정도였다. 어두운 새벽에 몽롱한 상태로 야근을 마친 후 컴퓨터를 끄려고 할 때면 화면에 놓인 의자가 왠지 나에게 무언의 메시지를 전하는 듯했다.

일상에서 자주 접하는 다양한 사물 가운데 내가 특히 관심을 갖는 것은 의자와 가방이다. 왜일까 곰곰이 생각해보면 첫째로는 거의 매일 사용하기 때문이다. 주로 입식 생활을 하는 현대인에게 의자는 빼놓을 수 없는 생활필수품이다. 둘째로는 브랜드를 만드는 사람이 지닌 일종의 직업병으로, 이성과 감성이 가장 균형을 이루는 물건들이기 때문이다. 의자와 가방은 기능적 요인과 심미적 요인을 모두 충족해야 좋은 제품이라고 평가받을 수 있다.

가방은 수납을 위한 실용성과 내구성이 기본 요건이다. 동시에 패션 아이템으로서의 역할에도 충실해야 한다. 어느덧 10년 가까이 들고 다니는 요시다앤드컴퍼니Yoshida & Company의 대표 브랜드인 포터Porter 가방은 이 두 가지를 모두 충족한다.

가벼운 나일론 소재와 튼튼한 지퍼로 만든 브리프케이스brief-case는 노트북과 잡동사니를 잔뜩 넣어 다녀도 어느 한 군데 망가지는 일 없이 튼튼함을 자랑한다. 유행에 민감하지 않은 베이직한 디자인은 시간이 지나도 질리거나 미워 보이는 일이 없다. 실제로 포터의 브리프케이스를 구입한 이후로는 더 이상 다른 가방의 필요성을 느끼지 못할 만큼 모든 면에서 만족하며 사용하고 있다.

한편 의자는 기본적으로 사람의 하중을 거뜬히 견딜 만한 튼튼함을 지녀야 하며, 바른 자세를 잡아주고 하중을 분산시켜 편안함을 줄 수 있어야 한다. 더불어 공간에 놓이는 인테리어 요소로서 심미성까지 갖춰야 좋은 의자이다. 그런 의미에서 의자와 가방은 이성과 감성의 균형을 이루는 것이 가장 중요한 오브제가 아닐까 싶다. 그렇게 생각해보면 오래전 바탕화면 속 치프테인 체어의 균형 잡힌 안정감이 무심결에 나에게 와닿지 않았나 싶기도 하다.

바우하우스 양식을 대표하는 인물로 꼽히는 헝가리 출신의 건축가이자 가구 디자이너인 마르셀 브로이어가 만든 세스카 체어Cesca Chair는 북유럽 디자인이 유행하면서 국내에서도 많은 인기를 얻고 있다. 카페나 편집숍에서 빈번하게 볼 수 있을 만

큼 대중적인 의자로 자리 잡았다. 바우하우스 1세대 교육생이었던 그는 실용적인 모더니즘을 추구했다. 크고 무거운 기존 의자들과 달리 가볍고 튼튼하면서도 저렴한 그의 의자는 중산층 가정을 비롯해 관공서, 학교 등에서 널리 애용되었다. 바실리 칸딘스키Wassily Kandinsky가 좋아했던 의자로 널리 알려진 바실리 체어Wassily Chair와 함께 세스카 체어는 마르셀 브로이어가 디자인한 대표적인 의자로 꼽힌다. 라탄 및 나무 소재의 본체와 스틸 프레임으로 구성된 의자는 소재의 대비를 통한 아름다움을 뽐낸다.

네덜란드 건축가 마르트 스탐Mart Stam이 1926년에 쇠 파이프를 활용해 처음 제작한 것으로 알려진 캔틸레버cantilever 형태의 프레임은 당시 혁신적인 디자인으로 평가받았다. 캔틸레버는 한쪽이 고정되고 다른 한쪽은 받쳐지지 않은 보를 의미하는 건축 용어이다. 의자에서는 두 개의 다리만으로 하중을 지탱하는 구조를 지칭한다. 마르셀 브로이어가 훌륭한 디자이너로 인정받는 이유는 비교적 쉬운 제작 방식 덕에 대량 생산이 가능해 가구 산업의 패러다임을 바꾸었다는 점 때문이다. 덧붙이자면 프레임이 얇고 가벼움에도 하중을 충분히 지탱하는 내구성과 실용성은 물론이고, 시대를 초월한 구조적인 아름다움까지 지닌 균형적인 의자를 디자인했기 때문이 아닐까 싶다.

매일 하루의 대부분을 모니터 앞에서 보내다 보니 목과 허리의 건강 상태가 썩 좋지 않은 탓에 언젠가부터 의자 선택에 민감해졌다. 고작 몇 시간 앉았을 뿐인데 피로감이 몰려드는 의자가 있고, 그렇지 않은 것도 있다. 사무실에서는 허먼 밀러Herman Miller의 에어론 체어Aeron Chair에 앉아 일한다. 산업 디자이너 도널드 채드윅Donald Chadwick과 빌 스텀프Bill Stumpf가 디자인한 에어론 체어는 인체공학적인 구조와 특수 소재, 정교한 서스펜션suspension 등으로 척추에 최대한 무리가 가지 않도록 설계되었다. 몸의 하중을 분산시켜 장시간 업무에도 피로감을 최소화하는 의자로 유명하다. 이전까지의 의자가 소재와 구조, 조형성과 혁신성 등 의자 자체의 구성이나 디자인을 중요하게 여겼다면 에어론 체어는 의자에 앉는 사람의 건강에 초점을 맞췄다.

빌 스텀프는 대학에서 정형외과와 혈관 의학 분야의 전문가들과 함께 인체공학 연구를 진행해 이를 의자에 적용했다고 한다. 특수 탄성 소재인 펠리클pellicle로 만든 메시 타입의 의자는 오래 앉아 일해도 덜 피곤해 쾌적한 상태를 유지하게끔 한다. 사실 이전 직장에서 에어론 체어를 처음 사용했을 때만 하더라도 그렇게 좋은 의자라고 실감하지 못했다. 뭔가 특수한 소재를 활용해 만든 비싼 의자 정도로만 생각했다. 오히려 머

리를 뒤로 기댈 수 있는 헤드레스트headrest가 없다고 불평했는데 지금 생각해보면 꽤 부끄러운 기억이다. 이직 후 다른 의자를 사용하면서 에어론 체어가 비싼 가격임에도 왜 전 세계적으로 많은 인기를 얻는지 체감했다. 자세는 예나 지금이나 그리 달라지지 않았을 텐데 다른 의자에 앉아 일하다 보면 엉덩이와 허리를 중심으로 묵직한 피로감이 느껴진다.

　　시간이 흐르고 회사를 열면서 가장 먼저 한 일은 에어론 체어를 구입한 것이다. 물론 초기 단계에 비용 면에서 부담이 컸지만 건강을 위해 무리해서라도 들이고 싶었다. 대부분의 직장인은 매일 잠을 자는 시간보다 더 오랫동안 한자리에 앉아 일한다. 의학계에서는 흔히 "서 있는 것이 가장 건강한 자세이다."라고 이야기한다. 앉는 순간부터 척추에 무리가 가기 때문이다. 하지만 어쩔 수 없이 앉아야 한다면 구성원들이 조금이나마 피로감을 덜 느끼고 건강한 자세를 유지하길 바랐다. 회사라는 조직을 만들어가는 과정에서 내부 구성원이 업무에 온전히 몰입할 수 있도록 최적의 근무 환경을 조성해주는 것은 매우 중요한 일이다. 이를테면 좋은 환경을 제공해 건강한 정신 자세를 고양하는 차원이라고 볼 수 있다. 예전의 나처럼 이를 당연하게 여기는 철없는 누군가가 있을지도 모르지만, 회사가 나를 소중히 여긴다는 생각이 들 때 조직에 대한

충성도도 강하게 형성된다고 믿는다. 이는 자연스럽게 업무 효율성으로 직결되고 나아가 건강한 조직 문화를 만드는 데까지 이어진다.

우리의 몸과 마음은 매우 강하게 연결되어 있다. 좋지 않은 생각이 계속되면 결국 몸까지 아프고, 감기 몸살에 걸리면 평소와 다르게 나약한 생각을 하게 된다. 건강한 브랜드를 만들기 위해서는 브랜드의 구성원이 건강해야 한다. 지극히 당연한 말이지만 건강한 몸이 건강한 생각을 만든다. 건강한 생각은 다시 건강한 문화를 낳는다. 구성원들의 육체적 건강과 정신적 건강이 균형을 이룰 때 궁극적으로 건강한 조직이 완성될 수 있다. 그렇게 생각하면 건강한 조직을 만들기 위한 첫걸음은 좋은 자세를 유지하는 것이라고 해도 과언이 아니다. 좋은 자세는 매사에 긍정적인 관점과 태도를 지닐 수 있도록 돕는다. 아이디어를 도출하기 위해 일부러 삐딱하게 사물을 바라보는 경우가 아니라면 아무래도 자세는 바른 것이 좋다. 만약 하루 종일 의자에 앉아 있는 자신의 자세가 별로 좋지 않다고 느낀다면 의자를 바꿔보는 것도 방법일 수 있겠다. 물론 에어론 체어가 아니어도 좋다. 찾아보면 바른 자세를 유지하도록 도와주는, 나에게 꼭 맞는 의자가 어딘가에 하나쯤 있지 않을까.

이 글을 쓰는 지금 이 순간에도 자세를 고쳐 앉는다. 앞으로 빠진 엉덩이를 밀어 넣은 다음, 허리를 곧게 펴고 어깨를 젖힌다. 가벼운 스트레칭과 함께 깊은 숨을 내쉬고 입꼬리를 올려본다. 이것만으로도 기분이 한결 나아졌음을 느낄 수 있다. 좋은 자세를 유지하면서 좋은 브랜드에 대해 생각해보자. 이전에 떠오르지 않던 새로운 아이디어가 샘솟을지도 모른다. 사무실 라운지에서 치프테인 체어에 앉아 건강한 자세를 지닌 동료들과 함께 담소 나누는 모습을 상상해본다.

보통이 지니는 비범함

스탠더드프로젝트

브랜딩이라고 하면 시즌마다 새로운 모습으로 등장하는 눈에 띄고 화려한 것을 떠올리기 쉽다. 브랜드를 쉽게 연상시키기 위해 강렬한 컬러와 그래픽을 사용하거나, 한동안 유행했던 플렉시블 아이덴티티flexible identity를 활용해 접점마다 서로 다른 현란한 그래픽을 적용하는 것도 비슷한 맥락이라고 볼 수 있다. 그러나 좋은 브랜드로 꼽는 것들을 떠올려 보면 그것들은 생각보다 드러나지 않고 묵묵하게 사람들과 소통한다.

영국의 디자이너 재스퍼 모리슨Jasper Morrison은 『슈퍼노멀』에서 "디자인이라는 직업이 성행하고 기업에 마케팅 부서가 생겨남에 따라 물건을 최대한 눈에 띄게 만드는 경쟁 구도가 형성되었다."라고 말한다. 또한 "제작이 쉽고 생활에 편리한 물건을 만들어 산업과 소비자에게 봉사하는 디자인의 목적이 퇴색되었다."라고 지적하기도 한다. 재스퍼 모리슨이 이야

기하는 '슈퍼노멀'이란 시간이 흐르며 일상과 접목되는 평범하면서도 특별한 것으로, 디자인이라는 것이 지향해야 하는 이상적인 역할을 의미한다. 그리고 이러한 맥락은 브랜딩에도 동일하게 적용할 수 있다.

브랜드 자체로는 생기를 지닐 수 없다. 사람들이 일상에 두고 사용하면서 그들의 마음이 가닿아야 브랜드는 비로소 생명력을 얻는다. 매일 사용하는 헤이Hay의 트레이, 킨토Kinto의 민무늬 그릇, 이솝의 핸드크림 등은 별다른 마케팅 커뮤니케이션을 하지 않아도 사람들에게 꾸준히 사랑받는다. 좋은 것들은 반드시 드러나게 되어 있다. 브랜딩보다 실제 제품이나 서비스가 브랜드에 더욱 중요하다는 사실을 갈수록 실감하는 이유이기도 하다. 유행에 민감하게 대응하는 브랜드는 유행이 소멸함과 동시에 금세 사라지게 된다. 고객 선호도만을 중시하는 브랜드는 사람들의 생활 방식이 변화함에 따라 시장에서 소외될 수 있다. 그러나 철학과 비전이 명확한 브랜드들은 눈에 띄는 브랜딩이나 대대적인 마케팅 커뮤니케이션 활동 없이도 이내 마니아층을 형성한다. 좋은 브랜드는 오랜 시간 한결같은 모습으로 사람들과 지속적인 공감대를 만들어가기 때문이다. 크게 이슈가 되어 얼마간 사람들의 관심이 집중되는 브랜드를 '베스트셀러'에 비유한다면, 좋은 브랜드는 마치 '스테디셀러'

와 같다. 장인 정신을 갖춘 명품 브랜드는 '고전古典'에 비유할
수도 있겠다.

개인적으로 누군가에게 혹은 무언가에 '멋이 있다.'라고 느끼
는 이유는 그 대상이 매우 자연스럽기 때문이다. 사람에 빗대
표현하자면, 표정이나 말투가 억지스럽지 않고 행동과 몸짓 하
나하나가 자연스러운 사람 말이다. 그런 사람은 자신만의 주관
이 분명하고 타인에게 정중하면서도 말투에 자신감이 배어 있
다. 또한 외모에 힘을 주어 꾸미지 않아도 전체적인 인상에서
멋스러움이 느껴진다. 외모를 떠나 사람에게서 풍기는 분위기
는 단기간에 만들 수 없다. 오랜 시간 동안 어떤 생각으로 어떤
일을 하며 살아왔는지가 몸의 구석구석에 스며 있기 때문이다.
아무리 고가의 브랜드로 치장해도 자신이 지닌 고유한 분위기
는 쉽게 가릴 수 없다. 따라서 하루하루를 살아가며 듣고 보고
배우고 경험하는 사소한 모든 것들은, '나'라는 사람을 만드는
매우 중요한 요인이다.

　　그렇다면 우리는 지금까지 걸어온 길을 한번쯤 천천히 되
돌아볼 필요가 있다. 삶의 중간 지점에 도달했다고 가정한 다
음, 인생의 나머지 절반을 살아가기 위해 그간의 걸음을 되짚
어보는 것이다. 지금껏 행한 일들에 대해 나름대로 분석하고,

발전시킬 수 있는 부분과 해결해야 하는 문제를 살펴보는 것은 더 나은 내일을 맞기 위한 겸손한 미덕의 자세라고 생각한다. 돌이켜본 스스로의 모습이 좋든 좋지 않든지 간에 분명한 점은 그것이 결국 '나'라는 사실이다. 모든 책임은 스스로에게 있다. 어떤 일도 다른 사람에게 책임을 전가할 수 없다. 어느 것 하나 내가 초래하고 결정하지 않은 일이 없다. 설령 마음에 들지 않더라도 자신이 가진 DNA는 절대로 바꿀 수 없다. 그럴수록 다양한 감정을 컨트롤하며 자신감을 갖고 스스로를 믿어야 한다. 자신의 좋은 점이라고 생각하는 것은 꾸준히 발전시켜야 하고, 반대의 것에 대해서는 반성한 다음 나은 방향으로 변화하고자 부단히 노력해야 한다. 일상에서 축적한 다채로운 경험을 바탕으로 무엇이 좋고 나쁜지 판단하려면 자신만의 기준이 필요하다. 그 기준에 부합하는 좋은 사람이 되기 위해서는 예절이나 도덕과 같은 사회규범을 기준으로 삼을 수도 있고, 어쩌면 자신만의 고유한 기준이 존재할 수도 있다. 다른 사람들이 아무리 좋다고 해도 내 성에 차지 않으면 그 어떤 것도 결코 좋다고 말할 수 없다.

　'심플하다'라는 표현에 대해 생각해보자. 아무것도 없는 방에 테이블과 의자 하나만 놓여 있다면 사람들은 이 공간을 심플하다고 이야기할 것이다. 하지만 평소에 아무것도 없는 방

life balance

에서 지낸 사람은 이것마저 지저분하다고 할지도 모른다. 생활해온 환경이 다르기 때문에 각자가 해석하는 심플함의 정도는 다를 수밖에 없다. 모든 기준은 상대적이고 주관적이므로 함부로 일반화할 수 없다. 좋은 음악, 좋은 음식, 좋은 물건, 좋은 사람 등에 대한 저마다의 기준을 세우고 왜 그렇게 생각하는지 틈틈이 정리하다 보면 '나'라는 사람을 조금씩 발견할 수 있다. 스스로에 대해 돌아보고 원하는 방향으로 행동하면서 고유한 멋을 만들어나갈 수도 있다. 그저 겉으로 좋아 보이는 것들만 쫓아서는 결코 안쪽의 공간을 채울 수 없다. 멋은 겉치레로 만들어지지 않는다.

　　멋이 있는 브랜드도 별반 다르지 않다. 브랜드는 사람과 닮아 있다. 브랜드의 모든 구성 요소가 어우러져 하나의 이미지를 형성할 때, 어느 접점이든 중요하지 않은 것이 없다고 생각한다. 제품의 효능은 물론이고 패키지 디자인, 로고, 컬러, 서체 등의 시각적인 요소부터 제품의 명칭과 슬로건, 리플릿 문구의 어투까지 모두 중요하다. 이렇게 사소한 것들이 한데 모여 브랜드의 인상을 만든다. 이때 모든 요소가 과하지 않으면서 어울려야 한다. 광고 시안이라면 모델의 포즈와 표정, 카피라이팅의 레이아웃, 로고의 크기와 위치, 메시지의 내용 등이 자연스럽게 조화를 이루어야 한다. 사람의 분위기와 마찬가지로,

브랜드가 지니는 고유한 분위기도 짧은 시간 안에 만들어지지 않는다. 외부 에이전시에서 제안하는 캠페인 아이디어나 인스타그램 콘텐츠 같은 것으로는 고유한 분위기를 만드는 데 한계가 있다. 모든 것은 내부에서 외부로 향한다. 창립자를 비롯해 내부 구성원들이 오랫동안 고민하고 행한 것들이라면 이는 자연스레 사람들에게 전해지기 마련이다. 다시 말해 브랜드의 내부 구성원들이 무슨 생각을 갖고 어떤 제품을 만들어왔는지, 또 그 제품을 어떤 방식으로 소개하고 전달해왔는지와 같은 것들이 켜켜이 쌓여 지금 우리 곁에 멋이 있는 브랜드로 자리매김한 것이다.

브랜드를 만들고 브랜딩 활동을 하는 것에는 기본적으로 사람들의 일상에 긍정적인 변화를 제공하겠다는 비전이 수반되어야 한다. 즉 모든 브랜드의 전제 조건은 사람들의 일상에 기여해야 한다는 것이다. 특정한 목적의식을 가지고, 그 목적을 성취하기 위해 가장 적합한 방식을 설계하고 사람들에게 전달하는 과정이 브랜딩이다. 브랜드의 철학이나 방향성에 공감하면 사람들은 애착을 갖고 브랜드와 지속적인 관계를 형성한다. 이렇듯 브랜드가 단순히 소비를 유도하는 데 그치지 않고 삶의 긍정적인 변화에 기여했을 때 비로소 브랜드화되었다고 말할

수 있다. 매일 사용하는 브랜드는 개인의 생활환경에 적지 않은 영향을 미친다. 그렇기 때문에 사람들이 자신만의 기준을 바탕으로 좋은 브랜드를 찾는 것은 어쩌면 매우 자연스러운 일이다. 평소 어떤 물건들을 즐겨 사용하고 왜 그것들을 좋아하는지에 대해 생각해보는 것은, 좋은 브랜드 선별에 도움이 될 나만의 기준을 만드는 방법이다.

주변에서 쉽게 찾아볼 수 있는 스탠더드standard라는 단어는 표준, 기준 등을 의미한다. 한국표준협회가 산업표준이라고 인정한 제품에 부착하는 인증마크인 KS마크Korean Industrial Standards Mark 외에도 스탠다드차타드Standard Chartered, 아메리칸 스탠다드American Standard 등 국내외 여러 브랜드가 제품과 서비스에 대한 저마다의 기준을 어필하고 있다. 각 브랜드가 고유한 기준을 갖는 것은 좋은 현상이다. 브랜드를 만들고 브랜딩을 기획하는 나 역시 좋은 브랜드에 대한 나름의 기준이 있다. 짧지 않은 시간 동안 브랜딩을 업으로 해오면서 좋은 브랜드가 무엇인지 고민해온 끝에 현재의 스탠더드를 정립하게 되었다. 나에게 '스탠더드STNDRD'는 좋은 브랜드에 대한 '세 가지 1ST, 2ND and 3RD' 기준을 충족하는 것을 의미한다.

첫 번째1ST 기준은 앞서 수차례 언급한 바와 같이, 좋은 브랜드는 명확한 생각과 관점brandness을 지녀야 한다는 것이다.

창립자의 소신이나 조직의 근간을 지탱하는 사상과 같은 것들이다. 눈에 보이지 않는 추상적인 개념이기 때문에 이를 정의하는 것이 어려울 수도 있지만, 어떤 제품과 서비스가 브랜드로 완성되기 위해서는 반드시 지녀야 하는 핵심이라고 생각한다. 브랜딩을 통해 사람들의 일상을 어떻게 더 나은 방향으로 개선할 수 있을지 고민하는 일이 선행되어야 한다. 이를 서로 다른 성향을 지니고 전문 지식을 갖춘 구성원들과 끊임없이 공유하는 과정도 중요하다. 그들과 공감대를 형성하고 발전시켜 나가면서 하나의 브랜드다움을 실현해내는 컬렉티브 임팩트 collective impact 차원의 시너지를 만들어가는 것이 무엇보다 우선되어야 한다.

두 번째2ND 기준은 포괄적인 차원으로서의 아름다움beautiness이다. 가치로서의 아름다움은 제품이나 서비스가 지니는 본질적인 기능에 충실해 사람들의 삶을 개선하는 것을 의미한다. 시각적인 아름다움뿐 아니라 태도나 사고방식을 긍정적으로 변화시키는 것 또한 브랜딩의 미학이다. 더불어 표현적인 아름다움도 중요하다. 브랜드를 구성하는 모든 것은 디자인된다. 제품과 패키지, 브랜드 로고, 매장 인테리어, 웹사이트, 광고 디자인 등 표면적으로 실체화되는 디자인은 각각의 역할과 기능을 충실하게 수행해야 하고, 결과적으로 하나의 브랜드로

서 아름다움을 추구해야 한다. 브랜드의 제품은 일상을 개선하고, 매장의 음악은 사람들의 마음을 편안하게 한다. 제품 패키지에 적힌 한 줄의 메시지는 누군가에게 영감을 제공할 수도 있다. 이러한 경험을 통해 삶이 이전보다 나아졌다고 느끼게끔 하는 브랜드가 좋은 브랜드라고 생각한다. 이러한 브랜드의 역할에 충실하기 위해서는 브랜드가 지향하는 브랜드다움을 모든 접점에서 효과적으로 실체화할 수 있어야 한다. 가치로서의 아름다움과 실제 표현으로서의 아름다움을 두루 갖출 때 마침내 좋은 브랜드라고 일컬어진다.

세 번째3RD 기준은 브랜드만의 고유성uniqueness이 있는지에 대한 여부이다. 사람들로 하여금 브랜드를 사용하고 애착을 갖고 충성고객이 되게 만드는 매력 요인, 즉 다른 브랜드에서 찾아볼 수 없는 개성을 지닌 브랜드를 좋은 브랜드라고 생각한다. 사람에 비유한다면, 그 사람만의 매력이 무엇인지에 대한 이유라고 할 수 있다. 앞서 말한 것처럼 사람과 브랜드의 멋은 둘 다 하루아침에 만들어지는 것이 아니기 때문에 적지 않은 시간의 축적이 필요하다. 브랜드의 생각은 창조적인 에너지로 실체화되어 외부로 발현된다. 브랜드가 지니는 브랜드다움이 브랜드를 구성하는 모든 접점에 아름답게 실체화될 때 고유한 특성을 만들 수 있다. 이러한 브랜딩 활동을 오랜 시간 동안 일

관되게 지속할 경우 자연스럽게 형성되는 전체적인 인상과 분위기가 브랜드의 개성이 된다. 그리고 사람들은 해당 브랜드를 통해 자신의 개성을 표현하게 된다.

나를 좋아하는 사람이 있다면 그만큼 좋아하지 않는 사람도 있다. 나와 가치관이 비슷한 사람이 있으면 그만큼 다른 사람도 있기 마련이다. 이와 마찬가지로 모두가 좋아하는 브랜드란 있을 수 없다. 그렇기에 브랜드만의 기준을 설정하고 꾸준하게 지켜나가는 것이 중요하다. 예컨대 도쿄에 위치한 두 서점인 다이칸야마代官山의 츠타야와 긴자銀座의 모리오카서점森岡書店 가운데 스탠더드가 추구하는 좋은 브랜드의 기준에 부합한 곳을 고른다면, 아마 모리오카서점이 그 기준에 더욱 가깝다고 할 수 있을 것이다. 이곳은 오로지 한 권의 책을 한 달 동안 진열한다. 책과 함께 저자의 작품을 전시하거나 책의 내용과 관련된 제품을 판매하기도 한다. 책을 중심으로 하는 일종의 복합 전시 공간인 셈이다. 다양한 분야의 책과 잡화를 넓은 공간에 모아두고 고객이 알아서 찾도록 하는 규모의 플랫폼을 통한 집객 방식보다, 오히려 엄선한 한 권의 책을 명확하게 제시하는 모리오카서점의 운영 방식이 더 정성스럽고 독특하게 느껴진다. 서점 주인의 말대로 한 권의 책이 지니는 깊이는 어쩌면 수백 권의 책과 같을지도 모른다. 열 평도 채 되지 않는 조

용한 동네의 작은 공간은 브랜드 주체의 명확한 생각이 구현되어 독특한 개성을 자아낸다.

스탠더드의 모토는 세 가지 기준을 충족하는 브랜드를 만드는 것이다. 다시 말해 내부 구성원들이 지니는 해당 브랜드 고유의 브랜드다움을 명확하게 정의하고, 이를 가장 효과적으로 실체화해 독특한 개성을 만들어낼 최적의 방법을 고민한다. 그것은 기업의 브랜딩 프로젝트를 비롯해 제품을 만들거나 공간을 구성하는 프로젝트일 수도 있다. 또한 유행에 관계없이 오랜 세월 연주되는 재즈의 스탠더드넘버standard number와 같은 음악이 될 수도 있고, 어떤 기준에 대해 이야기하는 한 권의 책이 될 수도 있다. 스탠더드는 매 프로젝트마다 사람들과 함께 일상에서 오래 지속 가능한 가장 보통의 브랜드를 지향한다. 하지만 결코 평범함을 의미하는 것은 아니다. 세 가지 기준과 여러 가지 요소가 균형을 이룬 브랜드는 다른 것들보다 고유하고 아름다운 개성을 지닐 수 있다. 나에게 스탠더드는 균형이자, 삶의 방식이다.

결국 브랜딩이 자신만의 기준을 일관되게 실체화하는 과정이라면, 브랜드는 누구나 만들 수 있어야 한다. 규모와 관계없이 일상 속에서 자신만의 브랜드를 실현하게 되는 것이다. 달리 표현하자면 "내가 하고 싶은 대로 하는 것이다."라고도

말할 수 있겠다. 타인이 어떻게 생각하는지는 그다지 중요하지 않다. 사람들은 생각보다 나에게 관심이 없다. 빠르다거나 느리다는 개념도 비교 대상이 있어야 적용 가능한 상대적인 것이다. 빠르다고 해서 반드시 좋은 것만은 아니다. 가령 연비 운전을 한다면 당장은 느리겠지만 결과적으로는 더욱 멀리 나아갈 수 있다. 남들의 속도에 신경 쓰지 않고 나만의 페이스를 찾는 것이 중요하다. 많은 브랜드가 자신만의 스탠더드로 꾸준하게 브랜딩을 지속해나간다면, 궁극적으로 사람들의 일상도 보다 나아질 것이라고 기대해본다.

- 신규 호텔 브랜딩 프로젝트를 진행하면서 밀레니얼
 트렌드에 대해 자세히 들여다보게 되었습니다. 소유보다
 경험을 중시한다는 골자의 글을 여러 매체에서 접하며
 처음에는 '아, 그렇구나.' 정도로 생각했는데 곱씹을수록
 '이건 뭔가 잘못된 게 아닌가.' 하는 생각이 들었습니다.

- 아트하우스 모모 Arthouse Momo에서 영화 〈디터 람스〉
 개봉을 기념해 개최한 프로그램 〈모모 사피엔스 Momo
 Sapiens〉의 '디터 람스와 일상의 디자인' 강연 내용을 글로
 엮었습니다. 디터 람스가 이야기하는 열 가지 미의식은
 결코 디자인에만 국한되지 않으며, 이는 우리가 더 나은
 일상을 살아가는 데 필요한 태도에도 적용할 수 있습니다.

- 어반북스 Urbanbooks에서 발행하는 매거진 《어반라이크 Urbänlike》
 39호에 기고한 브랜드 칼럼의 허먼 밀러 사례를 엮었습니다.
 《어반라이크》는 일상의 다양한 주제에 대한 사람들의 이야기를
 감각적으로 실체화합니다. 매거진도 한 권의 브랜드라고 한다면
 《어반라이크》 역시 매우 멋진 브랜드가 아닌가 싶습니다.

- 좋은 브랜드의 기준에 대해 생각하다가 문득 떠오른
 '스탠더드'라는 이름은 현재의 회사명이자 제가 생각하는
 브랜딩의 모든 것을 함축한 하나의 단어인 동시에 가치관으로
 존재하고 있습니다. 명칭의 아이디어를 고안하자마자
 무언가에 홀린 듯 서둘러 상표출원을 하던 때가 떠오릅니다.

마치며
나에게는 균형을 잡는 일

스스로를 돌아볼 겨를도 없이 하루하루 업무에 파묻혀 일상을 지내왔습니다. 브랜드 기획자로 일한다는 것은 얼핏 그럴싸해 보이지만, 실상은 고된 순간의 연속입니다. 한번은 사무실에서 밤을 꼬박 새운 적이 있습니다. 아침까지 일하다가 집에 들러 대충 씻고 나왔는데, 업무차 미팅 장소로 가는 지하철 안에서 잠시 기절하고 말았습니다. 돌이켜보면 그때 그렇게까지 할 수 있었던 이유는 브랜딩이라는 일이 좋았기 때문입니다. 이 일이 좋았고, 속해 있던 회사가 좋았고, 함께하는 팀원들이 좋았습니다. '좋아하는 일을 즐겁게 할 수 없을까?' 점차 그런 생각이 들기 시작했습니다.

어느 날 한 동료가 저에게 언제 가장 행복하냐고 물었습니다. 잠시 고민하다가 '글을 쓰는 동안'이라고 이야기했던 기억이 납니다. 브랜드에 대한 생각을 정리하고 글로 쓰는 것은

제가 할 수 있는 일 가운데 가장 즐거운 일입니다. 블레즈 파스칼Blaise Pascal은 "모자람의 여백이 기쁨의 샘을 만든다."라고 말했습니다. '비움'은 생각하게 하고 간절하게 만듭니다. 텅 빈 페이지를 차츰 채워가는 행위에는, 좋아하는 일을 즐겁게 향유한다는 실감이 있습니다. 즐겁고 건강하게, 나머지는 되는 대로 놔두는 수밖에 없습니다. 그렇게 저는 브랜드라는 일상 속에서 무너지지 않고 균형을 잡아가는 중입니다.

이번 책『브랜드 브랜딩 브랜디드』는 결국 브랜드로 시작해 브랜드를 일과 일상으로 대하는 저 자신의 이야기로 귀결됩니다. '나'라는 브랜드를 만들어가는 과정에서의 경험과 생각이 큰 주제인 셈입니다. 아직 한참 모자라지만 브랜드를 업으로 대하며 많은 부분에서 성장했음을 느낍니다. 이전과 달라진 부분도 있고, 보다 분명해진 것들도 있습니다. 브랜드가 스스

로와의 약속이라면, 브랜딩은 그 약속의 실천이고, 브랜드적인 삶이란 곧 자아의 투영을 의미합니다.

언제부터인가 '좋은 브랜드가 단순히 제품이나 서비스를 소비하기 위한 기준 정도로 머물러야 하는가?'라는 질문을 스스로에게 던지기 시작했습니다. 브랜드는 단순히 올곧은 철학과 좋은 고객 가치를 지닌 기업이 만든 우수한 성능과 빼어난 디자인의 제품이나 서비스가 아닙니다. 단순히 다른 사람들에게 나를 드러내기 위한 수단에 그치는 것도 아닐 겁니다. 결국 브랜드란 그 브랜드를 만들어가는 주체와 사용하는 사람들이 일상을 살아가며 갖게 되는 가치관과 결부될 수밖에 없습니다.

제가 생각하는 브랜드적인 삶에 한 걸음 더 다가갈 수 있도록 곁에서 도와준 스탠더드크리에이티브STNDRD Creative의 이효진, 김환, 김가현에게 미안한 마음과 감사의 인사를 전합

니다. 함께 프로젝트를 진행하면서 제가 원하는 삶의 모습이 어떤 것인지 구체화할 수 있었습니다. 우리의 앞날에는 여전히 불확실한 것투성이이지만, 그럼에도 주어진 시간 동안 기존과는 다른 방식으로 더 많은 사람들과 브랜드에 대해 이야기하고 싶다는 생각만은 확고해졌습니다. 브랜드는 누구나 만들 수 있어야 합니다. 그리고 좋은 브랜드를 만들기 위해서는 진정으로 그 일을 사랑해야 한다는 것도 깨달았습니다.

늘 최선을 다해 프로젝트를 묵묵히 해내던 스탠더드크리에이티브 멤버들의 모습은 제게 큰 귀감이 되었습니다. 힘든 시기에도 응원과 격려를 북돋아준 덕분에 힘을 낼 수 있었습니다. 각자가 멋진 브랜드가 되어 훗날 함께 지낸 시간을 회상하며 미소짓기를 바랍니다. 스탠더드는 또 다른 프로젝트를 이루기 위한 새로운 시작을 준비합니다.